Internal Rhythm 2004-5
2004, Acrylic on canvas, 131.7×195cm

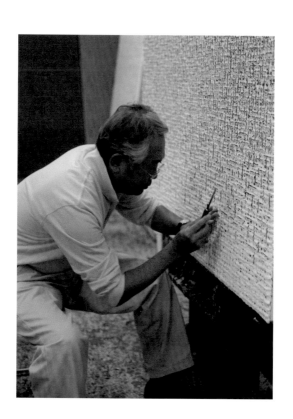

Art Cosmos

김태호

Kim Tae Ho

서문당

김태호
Kim Tae Ho

초판 인쇄 / 2011년 11월 15일
초판 발행 / 2011년 11월 25일

지은이 / 김태호
펴낸이 / 최석로
펴낸곳 / 서문당
주소 / 경기도 파주시 교하읍 문발리 514-3 파주출판단지
전화 / (031)955-8255~6
팩스 / (031)955-8254
창업일자 / 1968. 12. 24
등록일자 / 2001. 1. 10
등록번호 / 제406-313-2001-000005호

ISBN 978-89-7243-648-5

차례
Contents

심상의 흐름, 리듬을 표현하고자—

김 태 호

나의 작품에 대해 논할 때면 가장 흔히 듣는 말이 '철저한 장인정신', '일관성', '작품 구상 초기부터 철저하게 계획된' …… 이런 말들이다. 물론, 계획하고, 계산하고, 구상하면서 내가 가진 역량이나 심상을 최대한 나타내고자 하긴 한다. 그러나 계획만으론 기대할 수 없는 더 많은 것들이 나타나는 장면이 바로 예술작품이다. 어떻게 보면 인간이기에 나타나는, 인간만이 할 수 있는 예술의 무한한 가능성을 나타내주는 곳이라 생각한다. 그래서 굳이 장인정신 소리를 들어가며 일일이 그 많은 색들을 입히고 덮고 쌓아가며 구상한 바를 추구한다. 그러나 허무하기 짝이 없게도 그것들을 다시 깎아낸다.

그러나 그러한 허무한 일들의 반복 속에 내면의 색층들이 드러나게 되면 작품에 녹아난 인간의 심상들이 여지없이 펼쳐진다. 그래서 최근 작품들은 초기작들보다 세월이 더해질수록 점점 색층이 늘어나기도 하고 더욱 다양한 밑작업이 생기기도 한다. 연륜만큼 경험도 느낌도 배가 되기 마련이니까 그림도 농밀해

Form 76
1976, Oil on canvas,
162×130cm

Form 78-12
1978, Acrylic on canvas,
193×162cm

Form 83-3
1983, Acrylic on canvas, 100×162cm

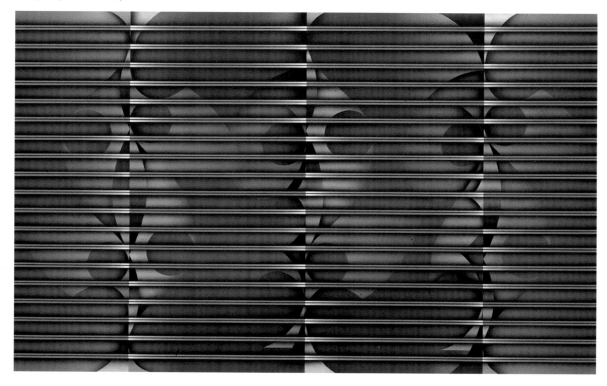

진다고 볼 수 있다. 단조로울 수 있는 모노크롬의 거대한 평면이, 칼로 깎아낸 면마다 드러나는 무수한 색, 선들과 그로 인해 생겨나는 복잡하지만 규칙적인 많은 격자무늬 공간들로 묘한 아이러니를 선사해 주는데 이것이 내 작품관을 관통한다. 단순하면서도 단색이 한 번 지나가고만 색면처럼 지루하지 않고, 다양하면서도 일련의 패턴과 규칙이 있어 복잡하지만은 않은 인생과 같은 이야기가 있다.

인간들 군상처럼…. 그들의 마음처럼…. 그 많은 작은 방들이 똑같은 것이 없고, 아주 전혀 다른 모양도 없다. 전부 같아 보이지만 각각 다른 모양이고, 제각각 모두 다른 것처럼 보이지만 일정한 패턴이 있다.

내 작품은 세계에서 유일한 방법으로 작업한다고 알고 있다.

어떻게 보면 너무 어리석기도 하고, 헛수고로 비춰질 정도의 반복적 작업이다.

무수한 색들을 하나씩 입히고 덮고 쌓아 올린 다음, 다시 깎아내고, 또 그 드러난 공간을 종종 메우기까지 한다. 시지프스 신화를 떠올릴 만큼 무한 반복의 수고스러운 작업이다.

Form 82-5
1982, Acrylic on canvas,
193×162cm

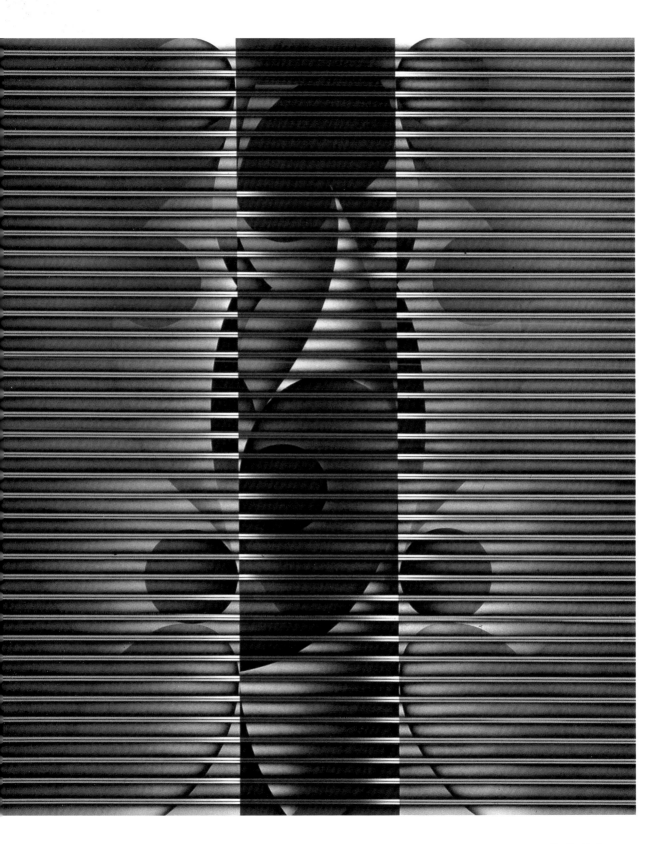

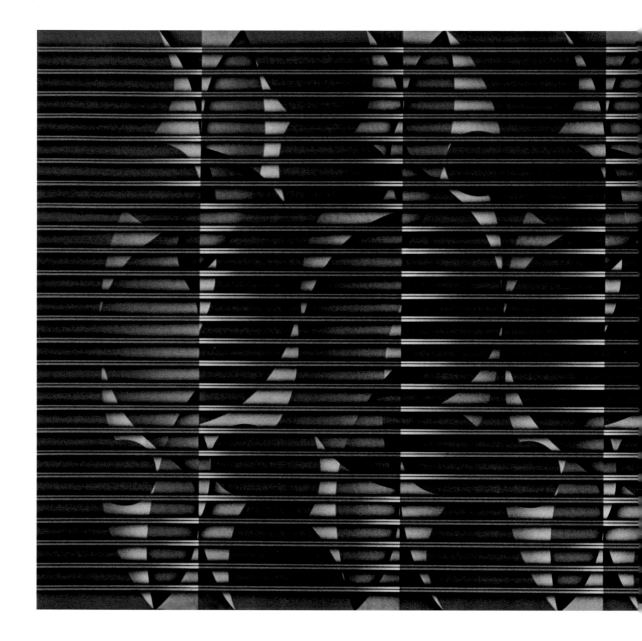

To express the flow and rhythm of mind···

Kim, Tae-Ho

People often talk about my artworks as 'strict spirit of artisanship' 'consistency' and 'thoroughly planned artwork from the start of having an idea' and so on. Indeed I would like to express my abilities or mind in maximum when I plan, calculate, and think about my artwork. However, the artwork shows many more things that can't be expected by planning.

Form 82-7
1982, Acrylic on canvas,
130×260cm

In a way, I think it shows infinite possibilities of art which only human can do and expressed because it is by human.

Therefore, I pursue expressing my idea as I cover and pile up with many colors one by one although I get to be called as an artisan. However, I cut them off in vain. Nevertheless, the layers of colors inside are revealed through such repeating works of vain and the minds of human are displayed on the artwork. Thus, my recent artworks have more layers of colors than my initial works as time goes by and more diverse bottom works are also created. I could say my paintings become denser as my experiences and feelings are doubled as I get older.

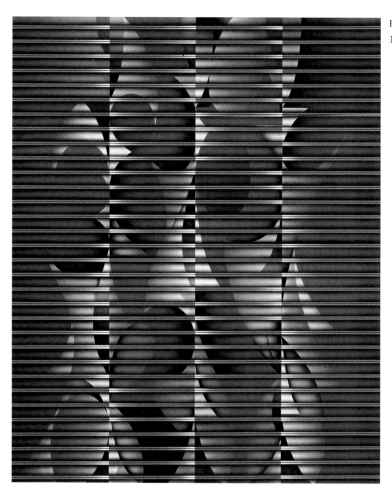

Form 82-10
1982, Acrylic on canvas, 162×130cm

The huge plane of monochrome look dull but many colors are revealed thorough cut off side. Moreover, the complex but regular grid pattern offers an irony and this penetrates my notion of art. The simple unicolors underneath are not boring but have diverse and consistent pattern and rule. Thus, it has a narrative like a human's life which is not always complex. Like the people⋯ like their minds⋯ Such many small rooms are all different but not really different.

They all look the same but each has different shape. Each looks different but they have a regular pattern. As I know of, my method of creating this artwork is one and only in the world. This repeating work may look foolish and vain. I cover and pile up many colors one by one, cut them off, and sometimes fill in some holes again.

This is a troublesome work which reminds us the myth of Sisyphus. It is more vain work to cut off piled up colors than cover up with layers of colors. However, innumerable lines and sides in it and the parts of tension created from them allows the plane painting to transcend time and space. This might be the part which contains my will to go beyond the limit of

Form 84-9
1984, Acrylic on canvas,
194×162cm

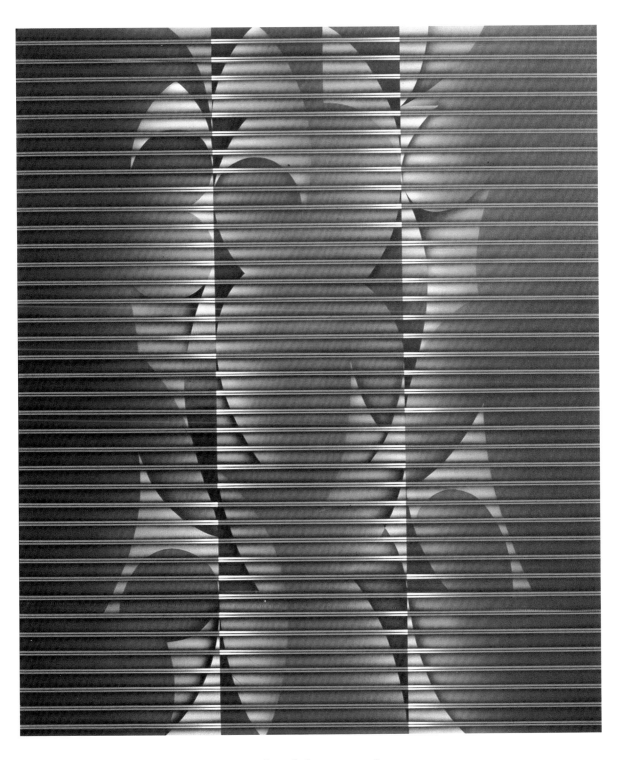

painting through the property of matter.

There always have been people in my artworks since my initial 'shape series.'

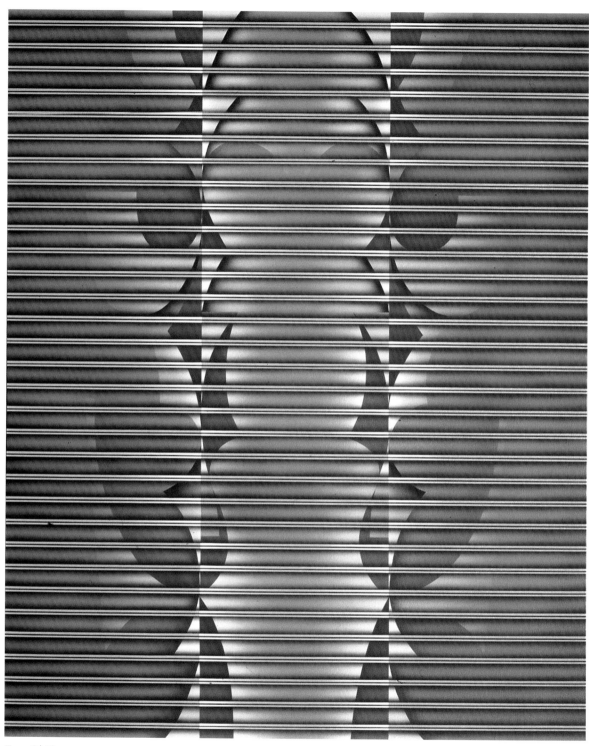

Form 84-10
1984, Acrylic on canvas, 162×130cm

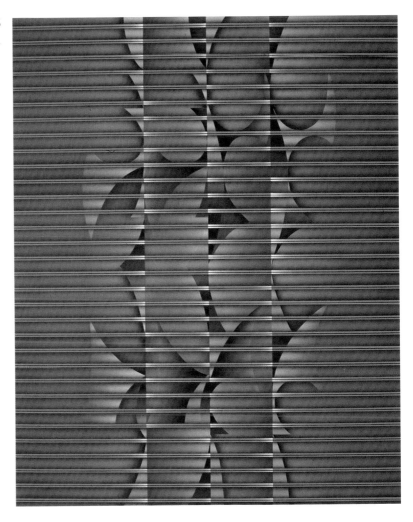

Form 84-6
1984, Acrylic on canvas, 162×130cm

은폐와 개시의 내재율
김태호의 「내재율」의 시대

김복영 / 미술평론가 · 홍익대 교수

전사

　　1977년 첫 개인전부터 이번 부산일보 부일미술대상 수상 기념 초대전까지 김태호는 스물 한번 째의 개인전을 기록하고 있다. 이 중에서 70년대에서 80년대 중반에 이르는 십 여년 간은 수직으로 세워진 곡면 인체 형상과, 이를테면, 샷터의 견고한 가로선들을 교차시키면서 스프레이에 의해 차갑고 정치한 형상을 일구었는가 하면, 그 후 90년대 중반까지 십년 간은 바탕칠한 캔버스에 한지를 붙인 후 스크래

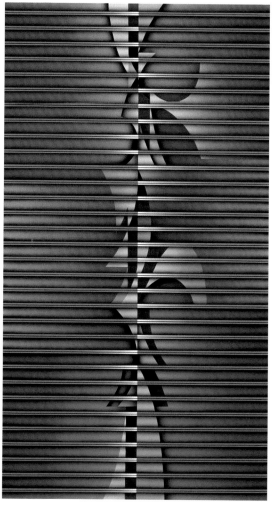

Form 84-22
1984, Acrylic on canvas, 162×90cm

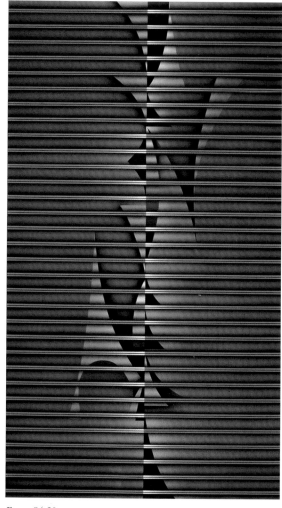

Form 84-20
1984, Acrylic on canvas, 162×90cm

치에 의한 무수한 필선과 밀리고 뭉쳐진 종이의 마티에르를 시도하면서, 종이와 안
료의 물성 사이로 감추어지고 드러나는 오색의 자락들을 모티프로 빛의 형상화를
시도하므로써, 마침내는 가시적 형상을 해체하고, 순수한 색료와 필선들에 의한 내
재율의 초기 단계에 입문하였다.

그의 「내재율」은 20 여년에 걸친 '형상시대'에 이은, 제 3기의 업그레이드 시기
를 거쳐 현재에 이르고 있다. 「내재율」이 확실히 모습을 드러낸 것은 1997년 이후이
지만, 줄잡아 1994년 LA의 Andrew Shire 갤러리전으로부터 2002년 동경화랑 초대
전을 거쳐 이번 부산일보 초대전에 이르는, 어언 십년의 연륜을 헤아리고 있다.

20여년의 긴 형상시대를 마감하면서 등장한 「내재율」이 정작 무엇을 함의하는
지를 알기 위해서는, 그의 전기 시대를 재음미하면서, 그 간의 「내재율」의 십년 사

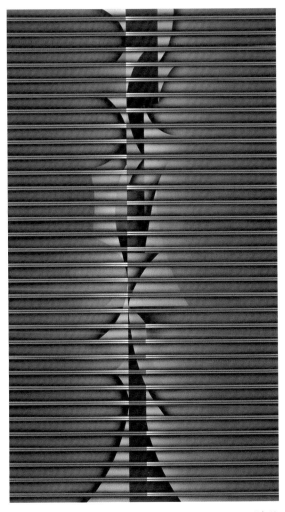

Form 84-18
1984, Acrylic on canvas, 162×90cm

에 주목하지 않으면 안될 것이다.

날과 씨의 작은 방들

우선, 그의 근작 「내재율」의 표정을 일별하자면, 무엇보다 화면에 덕지덕지 쌓인 안료 층을 깎아냈을 때 드러나는 무수한 색료들의 파노라마라고 할 수 있다. 그의 언급을 빌리자면 이러하다. "「내재율」은 씨줄과 날줄이 일정한 그리드로 이루어진 요철의 부조 그림이다. 먼저 캔버스에 격자의 선을 긋는다. 선을 따라 일정한 호흡과 질서로 물감을 붓으로 쳐서 쌓아 간다. 보통은 스무 가지 색면의 층을 축적해서 두껍게 쌓인 표면을 끌칼로 깎아 내면, 물감 층에 숨어 있던 색점들이 살아나 안의 리듬과 밖의 구조가 동시에 이루어진다. 옛 한옥의 문틀

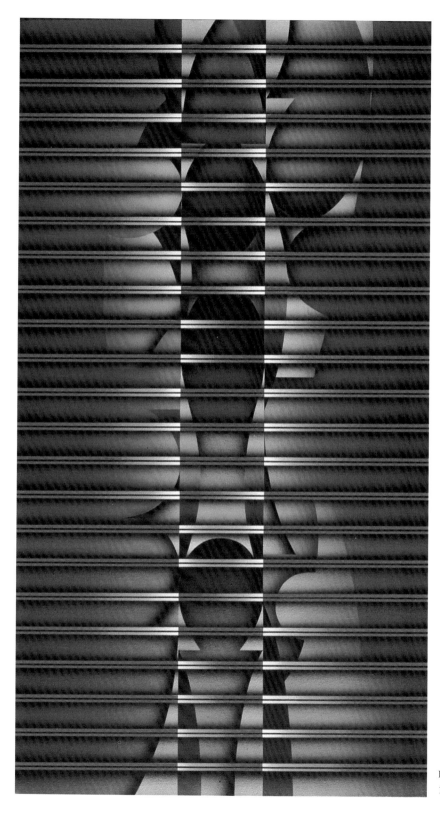

Form 85-30
1985, Acrylic on canvas, 91×50cm

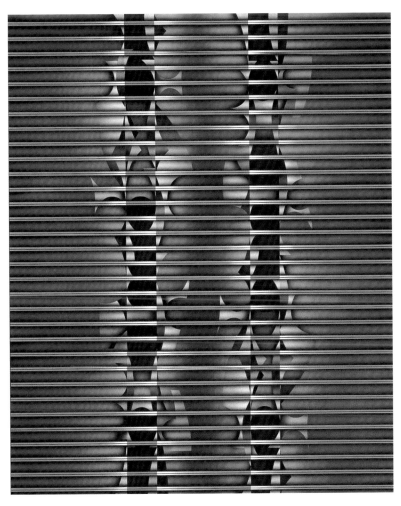

Form 85-22
1985, Acrylic on canvas,
162×130cm

같은, 시골 담같은, 조밀하게 짠 옷감같은 화면이다. 축척행위의 중복에 의해 짜여진 그리드 사이에는 수많은 사각의 작은 방(집)이 지어진다. 벌집 같은 작은 방 하나하나에서 저마다 생명을 뿜어내는 소우주를 본다."[1]

그의 「내재율」에서 관객들이 볼 수 있는 것과 작가 스스로가 언급하고 있는 것 사이에는 그리 큰 차이가 있지 않다. 그의 작품들은 누구에나 친근하고 일목요연하게 다가온다. 우선, 그의 작품들의 표면은 미세한 날과 씨로 이루어진 작은 미립자의 방으로 이루어져 있다. 그리고 방아래 또는 방들과 방들의 틈새에는 더 많은 방들이 촘촘히 그리고 층층이 숨겨져 있는 것처럼 보인다. 방들의 표정은 모두 얼굴을 달리하면서도, 날과 씨에 제어됨으로써, 각기의 방으로 존재하기 보다는 하나의 커다란 존재로서의 공간에 내재되어 있는 것처럼 보인다. 방의 언저리는 블루·바이얼렛·레드·다크 블루같은-한 작품들의 표면 전체 내에서마져-얼굴을 달리하는 매무새를 보여 준다. 방들의 변화는 화이트·그레이·옐로우, 아니면 페일암바·라이트 블루·오커의 색조들, 나아가서는 옐로우·오커·암바, 더 나아가서는

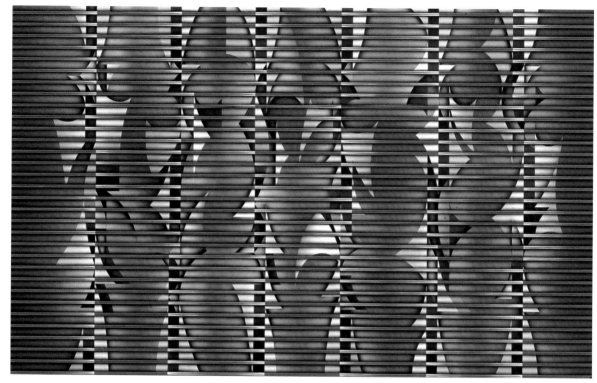

Form 85-5
1985, Acrylic on canvas, 162×260cm

페일 오커 · 라이트 불루 라든가, 암바 · 다크 불루 등 다양하다. 다양한 색료의 틴트와 쉐이드가 층계를 이루면서 빼곡히 채워진 표면의 언저리는 그 배후의 어디엔가 이것들을 원천적으로 통어하는 그리드가 내재해서 작동하고 있음을 암시한다.

작가의 언급에서 보자면, 이들을 컨트롤하는 작인이란 애초 캔버스에 그려 넣은 격자의 선을 시발로 하고 있음은 물론, 뒤이어 일정한 호흡과 질서에 따라 물감이 층층이 쌓아 올려지는, 마치 꿀벌이 밀납으로 집을 짓는 것 같은, 도정으로 볼 수 있다.

화실에서의 저자

그럼으로써, 초기의 완벽한 설계와 그 후의 다소 분방하게 축조해 나가는 과정에서 자연스럽게 드러나는 입자(방)들의 '틈새(rift)' 는 전통 한옥의 문이나 시골 담, 나아가서는 우리의 전통 옷감의 기움질(퀼트)의 틈새를 느끼게 할 뿐만 아니라, 그 선례를 보여 준다. 2)

은폐와 개시의 동시성

그의 「내재율」은 분명히 존재의 이중성을 동시에 작동시키려는 의욕을 보여 준다. 그의 생각에는 현존하는 사물은 결코 자신의 존재를 한꺼번에 보여 주지 않는다는 것이다. 다음의 언급은 이러한 생각을 잘 함축해 주고 있다. "보통 20가

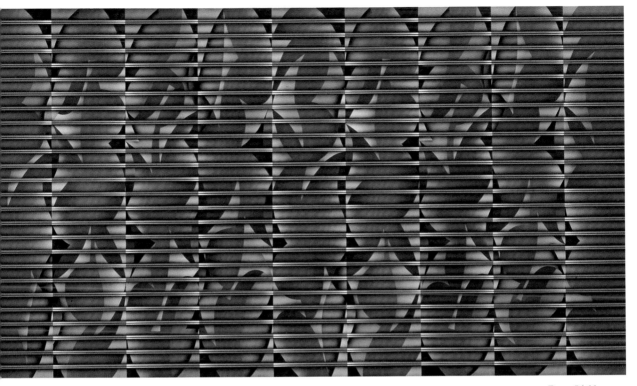

Form 84-11
1984, Acrylic on canvas, 130×227cm

지 색면 층을 축적시키는데, 이렇게 물감이 두껍게 쌓인 표면을 끌칼로 깎아내면, 물감 층에 숨어 있던 색점들이 오롯이 살아난다. 안의 리듬과 밖의 구조가 동시에 만나는, 이를테면 '지워냄으로써 드러나는 역설의 구조' 다."3)

역설의 구조로서, 그의 「내재율」은 현존하는 사물들의 존재의 구조를 파헤치려는 데 핵심을 두고 있다. 어째서 사물들은 그것들의 전존재를 동시에 열어 보이지 않는가라고 묻는 대신, 색료를 바르고 지우는 행위를 반복함으로써, 두꺼운 색료의 층을 만들고 이렇게 만듦으로써, 그것들의 층과 층의 틈새에 작은 방이 드러나거나 은폐되는 결과를 창출하고자 한다.

그가, 이렇게 해서, 만들어 낸 방들의 전체는 결코 그것들의 전모를 드러내지 않는다. 겉모습부터 속모습에 이르기까지, 전체는 미지의 빛깔들로 충일하고 넘치는 광휘 속에 은폐된 채 드러난다. 작품의 표면은 무덤덤할뿐만 아니라 '중성구조'의 자질을 보이면서, 보는 사람들에게 단지 침묵을 선사한다. 그것들은 결코 스스로를 열어보이지 않는다. 일체를 은폐한 채 단지 찬연한 모습만을 드러 낼뿐이다.

그러나, 그럼에도 불구하고, 또한 이렇게 말하지 않으면 안 된다. 즉 이처럼 광휘로 자신을 은폐하고 있으면서도, 화면은, 작은 미립자의 방들의 이모저모를 빌려, 무엇인가를 드러내고 자신의 속내를 드러낸다는 것이다. 비록 할 말은 많지만 이것들을 무수한 입자들의 방에다 은닉해 두는 방식으로 말이다.

Form 815
1981, Pastel on color paper, 40×55cm

　개시와 은폐, 은폐와 개시를 번갈아가면서 자신의 세계를 아주 조금만 보여 준
다고나 할까. 이러한 양의성을 동시적이고 모순적으로 작동시키는 예는 벌집같은
신비한 자연물, 아니면 우리의 전통 건축물과 직조물에서 흔히 찾아 볼 수 있지만,
김태호 또한 이러한 은폐와 개시의 동시성을 자신의 「내재율」의 원리로 받아들이고
있음이 분명하다.4)

　내재율의 세계

　그의 「내재율」은 문자 그대로의 '내재율' 임에 틀림없다. 무엇보다 그가 찾고자 하
는 것은 외재적 '사물성(objecthood)' 이 아니라 내재적 '진동(vibration)' 이다. 그러
한 진동은, 그의 언급처럼, '물질의 표면을 끌칼로 깎아 냈을 때, 물감 층에 숨어 있
던 색점들이 살아남으로써 이루어진다. 5) 광부가 채광을 해서 귀금속을 발굴하듯이,
그는 표면의 물질(색료)을 깎아 내어 찬연한 팀버를 얻어내므로써 진동을 창출한다.

　이러한 시도와 생각은, 철저하게, 일체를 '안으로부터(from within)' 현전시키
려는 태도를 보여 준다.6) 그의 작품 표면이 보여주는 '밖의 구조' 는, 사실상, 이처

Form 819
1981, Pastel on color paper, 40×55cm

럼 안으로부터 발현되는 진동의 리듬에서 창발된 것이다. 밖의 구조가 창발되기 이전의 안의 리듬은 차례로 작가가 애초에 입안했던 시초의 그리드로부터 창발된 것이다. 마치 한옥 창들의 율동이 목수가 마음속에 간직했던 격자로부터 창발된 것처럼 말이다.

'창발(emergence)'의 구조로 보았을 때, 날과 씨는 하나씩 별개로 발현되는 게 아니라, 이것들을 카버하는, 더 큰 공간으로 상승되므로써 성취된다. 이렇게 해서 발현된 '내재율'은 그것의 배후, 또는 자신의 와중에서, 이를 제어하는 원리로서 그리드를 함축하고 있음을 시사한다. 이 때문에 그의 작품 「내재율」에 나타나는 안으로부터의 운동, 즉 내재율은 이보다 더 큰 원리인 그리드와 바깥의 표면구조를 매개해 주는 중간자적 위치에 있음이 틀림없다. 그것은 안으로 부터는 그리드의 지시를 받고, 밖으로는 표면구조를 열어 보이지만, 표면을 제어하므로써 그리드를 개시(開示)하는 역설의 구조이기도 하다. 7)

이를 위해, 그의 「내재율」은 종래와 같이 스프레이와 한지에 의한 스크래치를 시도하기 보다는 색료의 층위를 만든 후, 이를 깎아내는 조각의 작위를 필요로 하였

Form 816
1981, Pastel on color paper,
55×40cm

Form 85034
1985,
Mixed media on korean paper,
63×94cm

다. 한옥의 창틀과 벌집의 조밀구조처럼, 내재율을 현실화하는 데에는 회화의 가상적 표면보다는 조각같은 실제의 요철이 보다 설득력을 가질 것으로 믿었기 때문이다.

사실상, 그의 「내재율」은 실제의 각인에 의한 요철들이 만들어 내는 경계와 무수한 구멍들로 현실화되었다. 다시 말해, 그림같이 그려냄으로써가 아니라, 실제로 조각해서 각인해낸 미세공간들의 집합과 도열의 형식을 빌림으로써, 내재적 진동을 기대하고자 했다는 것이다.

「내재율」의 원천

「내재율」의 세계가, 이와 같이, 안의 리듬과 밖의 구조가 동시적이며, 회화적이기보다는 부조의 기법으로 물감의 질료 속에 감추어진 진실을 드러내려 했다고 할 때, 그 원천을 짚어 보기 위해서는, 「내재율」의 진사를 이루고 있는, 20 여

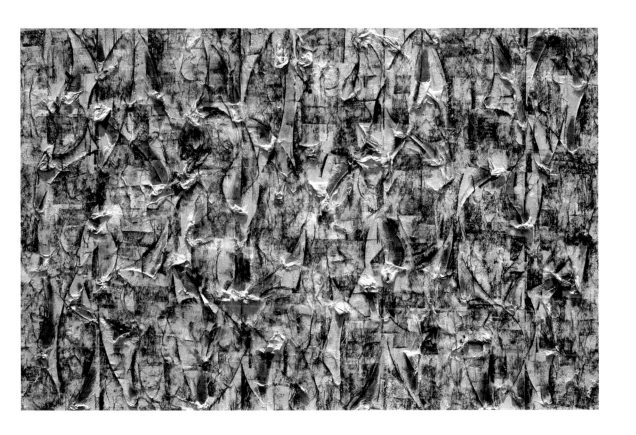

년 간에 걸친 「형상」의 시대로 소급해서 검토해 보아야 할 부분이 있는가 하면, 다른 한편으로는, 개인사를 떠나, 그가 살았던 시대의 사회사로 눈을 돌림으로써 더 잘 이해할 수 있을 것이다.

우선, 그의 개인사로 돌아가 보자. 이 글의 첫 머리에서, 「내재율」이전의 이십여 년에 걸친 「형상」시대가 있었다고 말한 바 있다. 그 가운데서도 처음 십년 간은 스프레이작업으로 해체된 인체를 그렸고, 후의 십년은 한지와 물감을 아울러 스크래치하는 가운데 인체를 해체해서 물성의 기골(氣骨)을 형상화하는 데 몰두한 바 있다.

「내재율」은 분명히 이러한 장기간에 걸친 「형상」시대의 노하우의 산물임에 틀림없을 것이다. 이를 간략히 언급해 둠으로써, 그의 「내재율」이 하루 아침에 갑자기 이루어진 것이 아님을 확인할 수 있을 것이다.

그의 초기 십년에 대해서, 필자는 당시의 미술시평을 통해, 좀 어려운 술어를 사용해서 '개념과 표상의 결합'으로 언급한 바 있지만,[8] 지금에야 이 용어들의 의의를 되새김해 볼 수 있다는 것은 무엇보다 반가운 일이 아닐 수 없다. 당시, 필자는 '개념'에 대해서는 그가 우연히 은행의 샷터에서 발견한 견고한 횡선을 지칭하는 말로 대신하고자 했고, '표상'에 대해서는 견고한 철책문 안쪽에 갇혀 일하고 있는 행원들의 실존적 상황을 대신하는 말로 사용했지만, 이 용어들은 이미 초기 시절부터 그가 화면의 이중구조로 눈을 돌리고 있었음을 시사한다. 이 경우, 개념(샷터의 횡선)은 화면을 제어하는, 훗날의 그리드의 원초적 이해를 함의하는 것으로 되고,

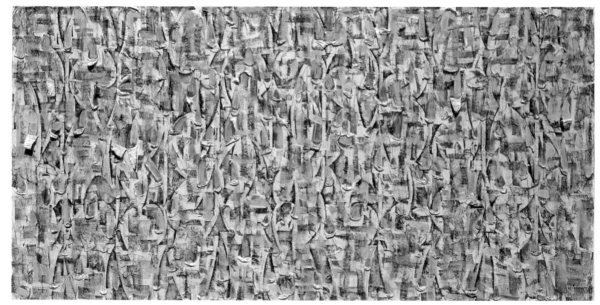

Form 88-10
1988, Mixed media on korean paper, 95×185cm

표상은 그리드에 기대어 이루어지는 수많은 작은 방들의 원천으로 이해된다. 따라서 그는 처음부터 그리드와 이를 바탕으로하는 형상의 이원구조를 염두에 두었던 것이 틀림없다.

80년대 후반이후 십년간의 「형상」은 분명히 이러한 이해의 궤를 업그레이드하면서 천 위의 한지와 색료의 향연을 드로잉기법으로 연출하고자 했던 것으로 기억된다. 이전과 같이 꽉 짜여진 균질하고 차가운 스프레이의 화면이 아니라, 천과 한지를 매재로 스크래치하면서 밀고, 찢어, 우연성을 자아내는 환상적인 텃치를 단위체로 등장시키되, 표면을 파서 어두운 선들의 골짜기를 만들고, 주변으로는 작은 분방한 산맥의 주름을 만들어 다소 거치른 굴곡의 맥락이 파상적으로 일게 하였다.

그러나, 그럼에도 불구하고, 분방한 자유는 표면적인 것일뿐, 더 본질적으로는, 이 모두는 밑바탕으로부터의 제어(그리드)에 의한 소산임을 보여 주었다. 그래서 초기에 이은 십년 간의 「형상」은 '형상' 이기보다는 물성의 '기골(氣骨)' 을 찾고자 했다는 것이 더 정확한 지적일 것이다.

기표의 사회적 생산

그가 이처럼 개인사를 여과해서, 개념과 표상의 이원구조를 거쳐 물성의 '골법(骨法)' 을 정착시킨 후, 마침내 이를 '내재율(internal rhythm)' 로 발전시킨 것은, 그러나 그 자신이 믿고 서있던 시대의 사회사와 무관치 않으리라 생각된다. 아니, 어쩌면 그의 작품은 그가 살았던 사회구조가 그처럼 유전하면서 굴절해온 과정과 상동성을 지니는 것은 아닐까.

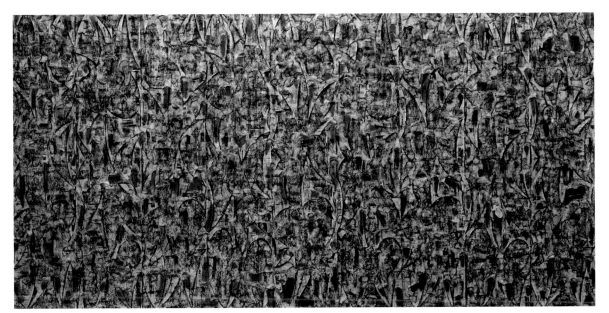

그가 70년대에서 80년대에 그렸던 「형상」은 당시의 산업화·도시화·탈인간화의 사회 구조를 한치도 어긋남이 없이 빼어 닮은 것으로 이해된다. 스프레이의 기법이야말로 이러한 차가운 현실을 직사해 낼 수 있는 최적의 것임은 물론, 수평의 샷터와 그 속에 그려진 수직의 인간상이 만드는 '그리드'야 말로 비정한 시대의 경직된 사회상을 지시하는 최상의 '기표(시내피앙)' 였음이 틀림없다.

마찬가지로, 80년대에서 90년대에 걸쳐 일구어 낸 분방한 물성의 기표들은, 이를테면, 위선과 허위, 굴절과 어둠 속에서 개방을 지향했던 한 시대의 사회상을 고발하고 또 지시한다. 이 시기에는 자유와 분방이 우리들로 하여금 새로운 낭만을 동경하도록 했지만, 한편으로는, 일탈과 욕구의 분출로 어두운 골과 그늘이 사회 전반을 지배했던 것을 기억할 것이다.

그러나 90년대 후반이래 생산해 내기 시작한, 앞서 언급한, 「내재율」의 기표들은 그 후 이어진 사회 구조와의 또다른 상동적 지시물을 지시한다. 이 시기에 그의 개인사는 어느 때보다 안정을 구축했고 사회 또한, 정치경제의 우여곡절에도 불구하고, 어느 정도의 안정 기조를 구가했던 것이 틀림없다. 그의 「내재율」이 시사하는 그리드와 미립자의 방들과 틈새에서 드러나는 제 기표들은 작가와 사회가 다같이 누렸던 안정과 행복의 기의(시니피에)를 함의한다. 원론적으로 말해, 그가 창도해 낸 「내재율」의 기표들은 그만의 것이 아니라, 동 시대의 사회적 삶의 징후들로부터 차례로 산출된 것으로 이해해야 할 것이다.

은폐와 개시의 현실적 함의

결국, 우리는 이렇게 묻고자 할 것이다. 그가 이렇게 해서 도달한 은폐와 개시의

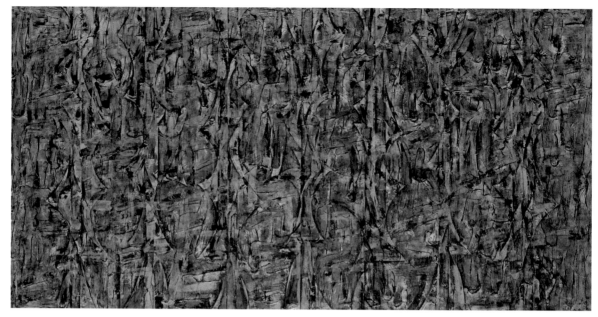

Form 89-827
1989, Mixed media on korean paper, 75×145cm

이원성이란 우리의 문화사회적 원천과 어떠한 관계가 있고 또 오늘의 우리의 현실과 어떻게 연결될 수 있느냐 하는 것이다.

작가가 말하는 '지워냄으로써 드러나는 역설의 구조'가 지움(은폐)과 드러냄(개시)을 동시에 잘 지적하고 있지만, 이러한 이원구조가 무엇보다 우리의 문화사회적 원천을 과연 함의하는가 하는 문제는 긴 시간을 가지고 토의할 문제임에 틀림없다. 나아가, 이 문제가 그 만의 문제라기보다는 민족사의 문제라는 점에서, 신중을 기해야 하겠지만, 그의 개인사적 문제로 좁혀 보았을 때, 이원성의 공존과 실천은 그가 초기의 개념과 표상의 이원성을 극복하므로써 도달한 최후기의 것이라는 점과, 이를, 마치 벌들이 밀납을 배앝아 방과 집을 짓듯이, 그의 몸을 밀랍(안료)으로 삼아 미립자의 전 표면을 만들어냈다는 점에서, 그의 근작들은 일단, 그 자신에 관한, 한 현실성을 갖는다고 잘라 말할 수 있을 것이다. 그럼으로써, 그의 지움과 드러냄은 관념의 유희가 아니라, 그의 몸의 동인과 관련된 주요 실천적 과제였다고 할 수 있다.

거꾸로 말해, 역설적이지만, 그가 몸의 실천과 각인에 의해 일구어낸 은폐와 개시의 방법은 우리의 문화맥락에서 찾아 볼 수 있는 끊임없는 건립과 직조, 나아가서는 온갖 성형(成形)의 방식과 궤를 같이한다고 예단할 수 있다. 작가 자신이 「내재율」의 선례로 언급하고 있는, 한옥의 창문과 직물에서 볼 수 있는, '그리드'는 서구의 그것이 아니라, 우리 고유의 세계구성의 인습적 원리임이 분명할뿐만 아니라, 이 점에서, 그는 우리의 고유한 형성원리의 하나를 자신의 것으로 전유함으로써, 은폐와 개시라는 이원성을 그의 개인사적 시각으로 풀어내고 있음이 틀림없다.[9]

Form 89-824
1989,
Mixed media on korean paper,
94×64cm

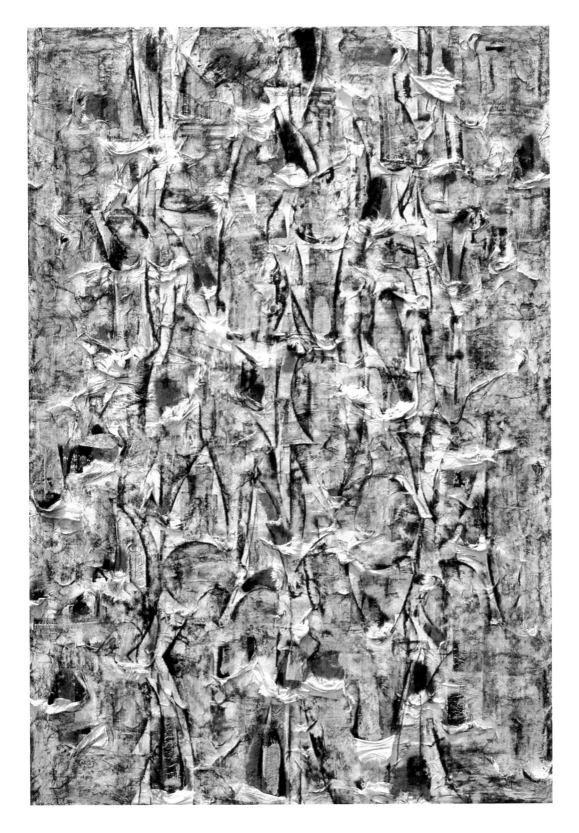

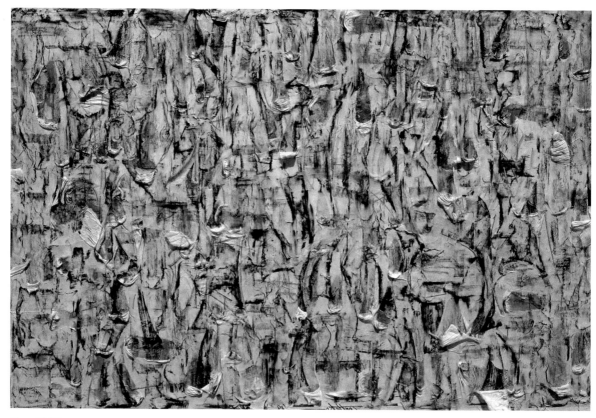

Form 89405

1989, Mixed media on korean paper, 63×93cm

주

1) 작업 노트, 2001.「art in culture」, 2001, 5, p. 78.

2) 위책, p. 81 참조.

3) 위책, 같은 곳.

4) 이일, 金泰浩 の「內在律」の 繪畵世界−鎌倉畵廊の 個人展によせて. 서문(1996,8) 참조.

5) 김태호, 앞글, p. 81 참조.

6) Martin Heidegger, 'The Origin of the Work of Art', Albert Hofstadter, trans.
 Poetry, Languge, Thought(New York : harper & Row, 1971), pp. 15~88, 특히 p.47
 참조. 여기서 김태호의 작화태도는, 마치 하이데거가 예술가가 산출해 내는 "대지 (지평)
 는 본질적으로 자기은폐적(self−secluding)이며 이러한 지평을 산출한다는 것은 그러한
 지평을 열어보이는(개시하는) 중에서 (into the Open) 자기은폐성을 가져온다는 것을
 의미한다"(p.47)는 언급과 맥을 같이하는 것으로 볼 수 있다.

7) 위글, 같은 곳 참조.

8) 김복영, '개념과 표상의 결합으로서의 형상', 「공간」, 1982, 6. pp. 136~137 참조.

9) 오광수, '안의 리듬과 밖의 구조', 1995년 개인전 「서문」참조. 이와 관련해서, 오광수는
 이미 그의 82년 개인전 「서문」에서 김태호의 「환원」이 보여 주는 평면이 '환원으로서의
 평면이 아니라 기하학적 질서와 생명의 이미지의 이원적 중화' 라는 데 주목한 바 있다.

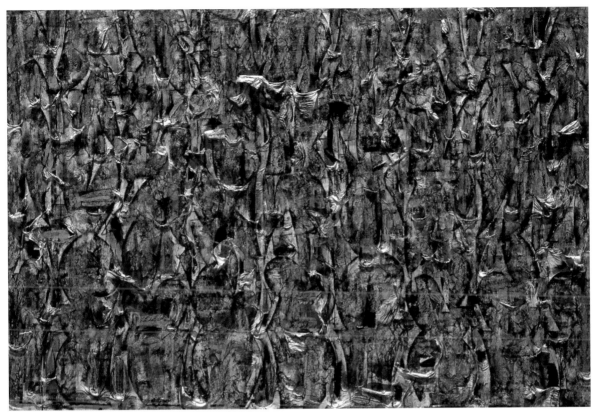

Form 89-622
1989, Mixed media on korean paper, 63×94cm

The (Internal Rhythm) of Concealment and Revelation

Kim, Tae−Ho's (Internal Rhythm) Period

Kim, Bok−Young / Art Critic · Professor, Hongik University

Opening

Kim, Tae−Ho marks his 21st solo exhibition now, beginning from the first solo exhibition in 1999 to the recent one with the receipt of the Bu−il Art Award. From the 1970's to the middle of the 1980's, he created cold and fixed formal paintings, for example, standing human figures with the horizontal lines of a door shutter. From that period to the middle of 1990s, he glued rice paper on canvas and created texture by scratching, pushing, wrinkling, and lumping the paper. Through this process, Kim attempted to bring out the luminosity of various colors that were veiled and exposed in

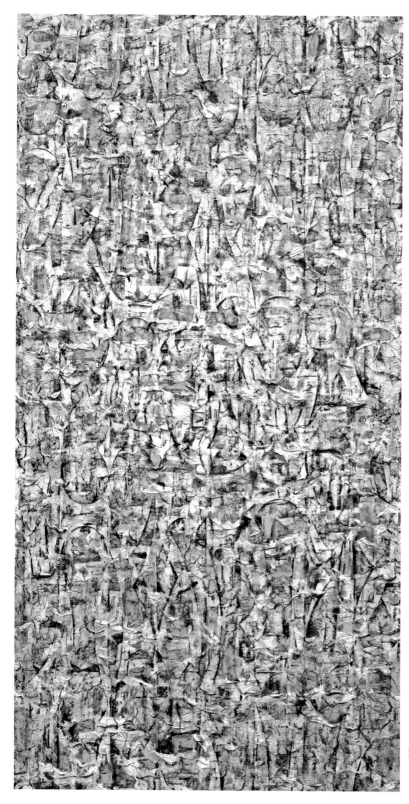

Form 89-705
1989, Mixed media on korean paper,
184×93cm

Form 90-910
1990, Mixed media on korean paper,
92×62cm

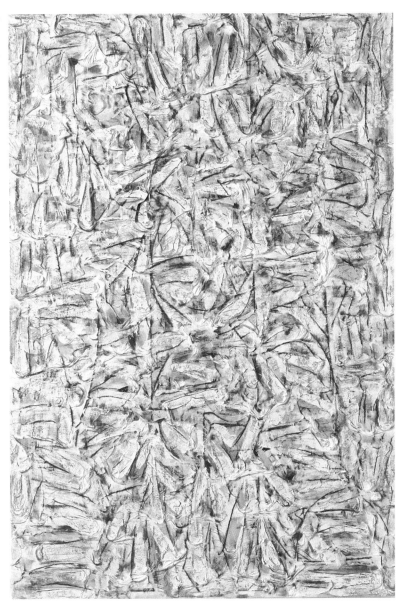

between the play of the materiality of paper and pigments. This resulted in the deconstruction of visual forms, and it announced the beginning of Kim's exploration of "internal rhythm", such as in a prose poetry, with pure pigments and brush strokes.

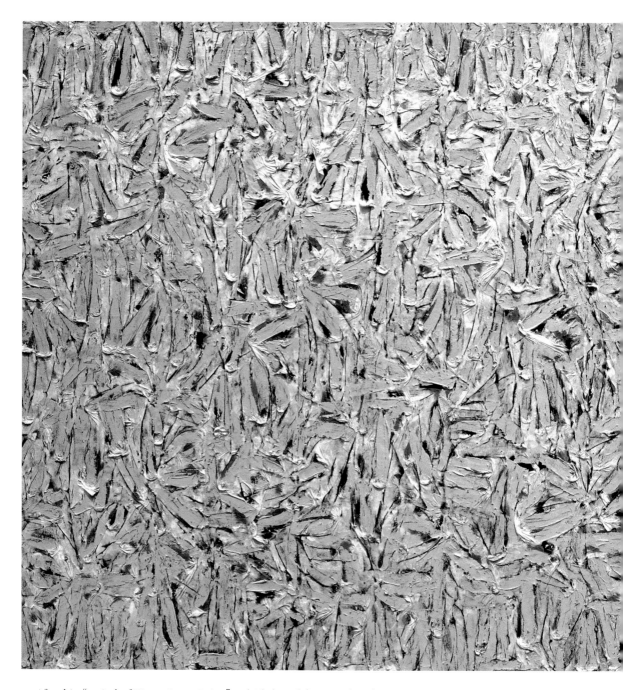

After his "period of Figurative painting", which lasted for two decades, his exploration of the "internal rhythm" gained momentum as it went through three phases of development. Although Kim's "internal rhythm" became full-fledged only after 1997, its annunciation might be sensed from his exhibition at the Andrew Shire Gallery Exhibition in LA in 1994. He has continued works in this manner demonstrated at Tokyo Gallery Exhibition in 2002 and also at the recent Busan Ilbo (daily newspaper)

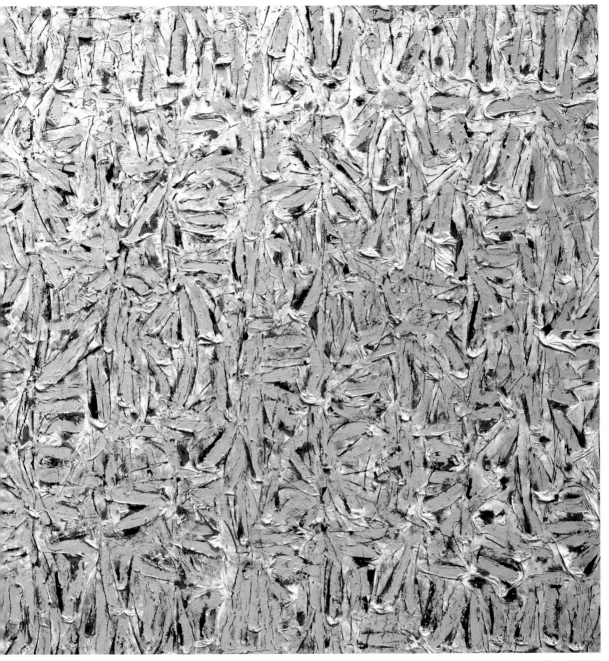

Form 90-402
1990, Mixed media on korean paper, 93×184cm

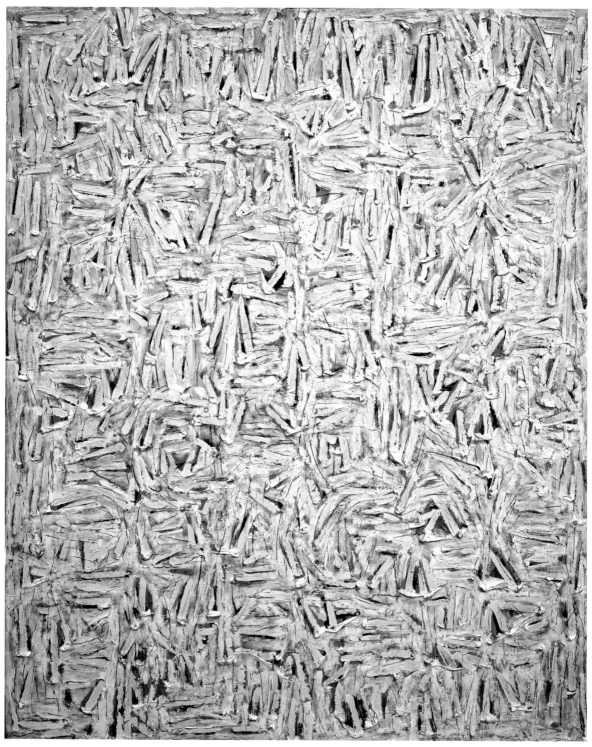

Form 90-1125
1990, Mixed media on korean paper, 162×130cm

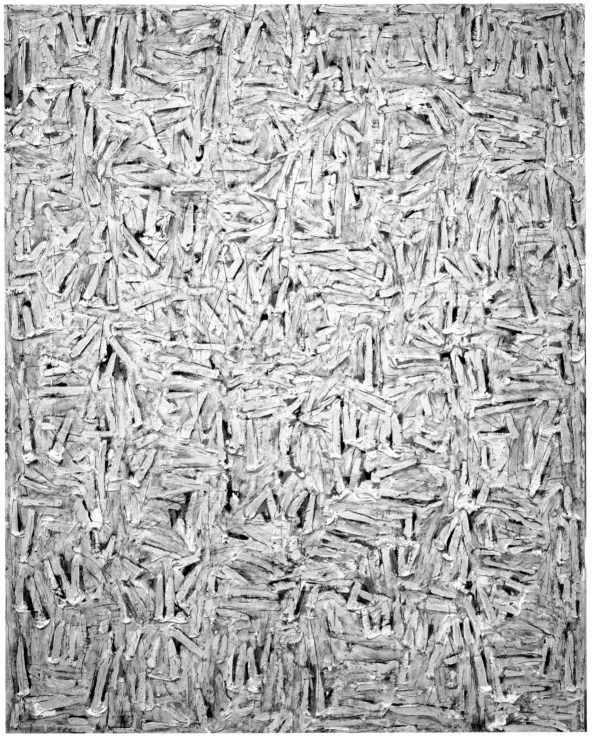

Form 90-4125
1990, Mixed media on korean paper, 162×130cm

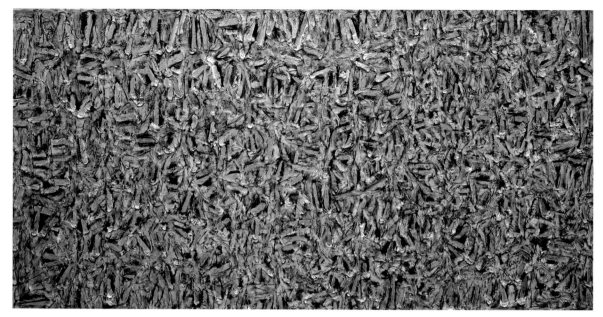

Form 90-1021
1990, Mixed media on korean paper, 72.5×141.5cm

"Bu−il" exhibition some ten years later.

In order to understand what the period of "internal rhythm" in his works implies after the end of the 20 years of period of Figurative painting, we must pay attention to the last ten years, that is, "internal rhythm" period.

Small Rooms of Vertical and Horizontal Thread

First of all, the works in the period of "internal rhythm" shows the panorama of colors with thickly applied paint layers. Borrowing from his own words: " "internal rhythm" is a series of irregular relief−paintings composed of a grid of vertical and horizontal thread. First, I drew a line on a canvas. And then, with even breath and order, I applied paints with brush strokes on it, which accumulated into a pile of paint layers. Usually, when I cut through the surface of the layers of 20 or more colors with a palette knife, the colors hidden underneath come alive, and they carry both the internal rhythm and the external composition. It is almost like a window frame of Korean traditional house, the stone wall in a country side, or a densely woven fabric. In the course of piling and scraping of color layers, countless square rooms(houses) are built. Each room like a beehive has a microcosm bursting with its own energy, namely, life."1)

In his "internal rhythm" works, there is not much of a discrepancy between what the viewer sees and what the artist himself mentions. Everyone can approach his works easily. His works consist of corpuscle rooms made with fine horizontal and vertical lines on the surface. It appears that there are more rooms hidden below or in the gaps between

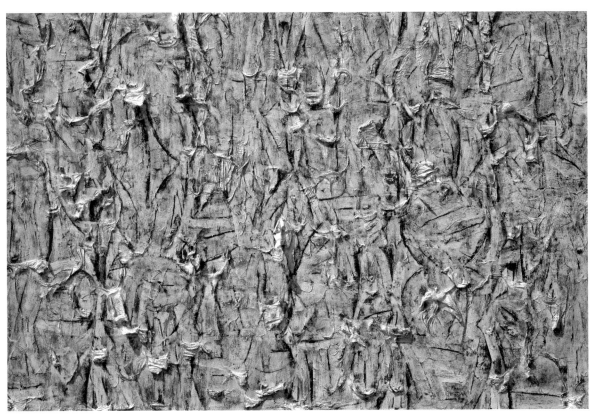

Form 90-1016
1990, Mixed media on korean paper, 62×92cm

Form 90-905
1990, Mixed media on korean paper,
92×62cm

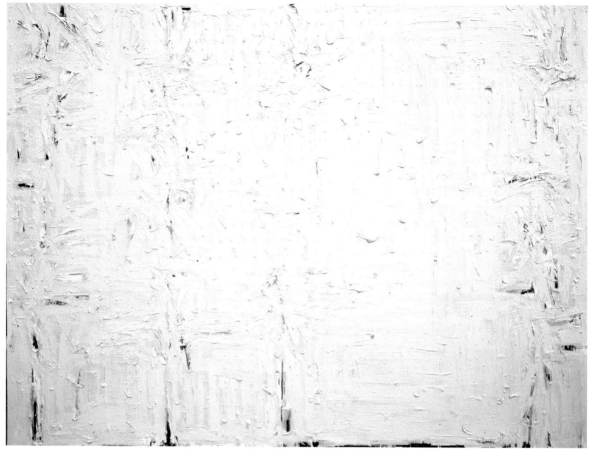

Form 90-922
1990, Mixed media on canvas, 194×259cm

rooms. Although these rooms are all different, controlled by vertical and horizontal lines, they seem to exist not as an individual room but as one large unity immanent within the space. The edge of each room shows diverse colors treated with blue, violet, red, and dark blue even in the entire surface of an artwork. The rooms are expressively various with white, gray, and yellow, or with pale amber, light blue, ocher colors, and furthermore with yellow, ocher, and amber, and yet even more with pale ocher and light blue, or with amber and dark blue. The edge of the color surface is densely filled with various color tints and shades in layers, and one can sense that there exists underlining grid controlling them.

Reading the artist's comment, we learn that the motivation came about at the very moment of drawing a line on canvas and in continuing this, he piled up layers of paints with regular breath and order as a honeybee builds its house with beeswax. Thus, the 'rift' of particles (rooms) are revealed naturally in the process of completion from perfect planning at the beginning and to the process of building somewhat freely, thereby reminding us of the rifts in the window frame of Korean traditional house,

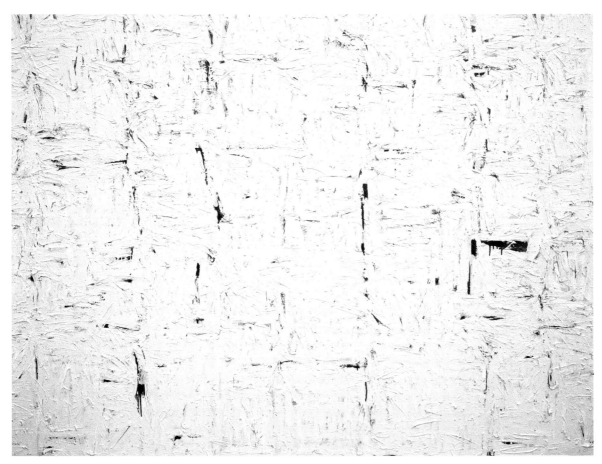

Form 91-302
1991, Mixed media on canvas, 194×259cm

or the stone wall of a countryside, and furthermore, the quilting of Korean traditional fabric material, and also exemplify them.2)

Simultaneousness of Concealment and Revelation

Kim's "internal rhythm" reveals a clear will to show the simultaneousness of dual existence. He believes that the existing object does not ever reveal itself fully at once. The following statement summarizes this very well: "I usually accumulate 20 color layers, and when I scrape off such a thickly layered surface with a palette knife, the colors hidden underneath those layers come alive. The relation of meeting between the internal rhythm and the external structure is the paradoxical structure seen through erasing."3)

As a paradoxical structure, his "internal rhythm" works mainly focus on examining and disclosing the structure of present objects. Perhaps, instead of asking why the objects do not fully disclose their beings at once, he creates the effect of disclosing or concealing small rooms on the layers and between the layers of thick paint.

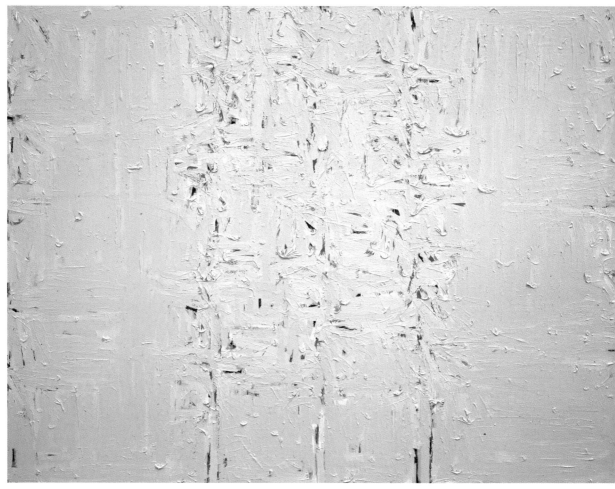

Form 91-122
1991, Mixed media on canvas, 194×259cm

The rooms, which Kim creates, never reveal themselves completely. From the external layer to the innermost layer, the total unity is exuberant with the colors unknown, and is revealed hidden behind the brilliancy. The surface is not very loud and shows the disposition of 'neutral structure' being silent. They do not open themselves and hide behind the brilliance. However, despite hiding behind the brilliancy, the picture shows what is underneath through glimpses here and there. Rich stories are concealed in the countless rooms of corpuscles.

By repeating the process of revealing and concealing, they show only a glimpse of their world. This kind of simultaneous and paradoxical duality can be seen in natural phenomenon like a beehive, or can be seen in our traditional architecture and woven textile. And it is clear that this is also

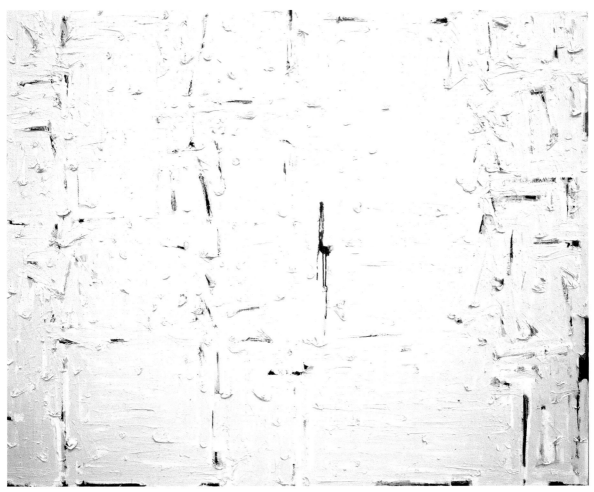

Form 91-120
1991, Mixed media on canvas, 181.5×227cm

what Kim, Tae−Ho accepts as the principle of "internal rhythm".4)

The World of "internal rhythm"

Kim's "internal rhythm" is literally "internal rhythm" for sure. What he wanted to find more than anything else was not the external 'object' but the internal 'vibration'. Such vibration is, as he mentioned, "made of cutting through the surface of materials with a knife, by having the colors hidden behind the layers coming alive."5) As a miner excavates a precious stone by mining, he creates the vibration through obtaining brilliant timbre by cutting the material (color pigments) on the surface.

Kim's attempt and thoughts show the attitude to bring the whole thoroughly 'from the internal.' 6) The external composition of the surface is, actually, what has emerged from the rhythm of vibration that is manifested

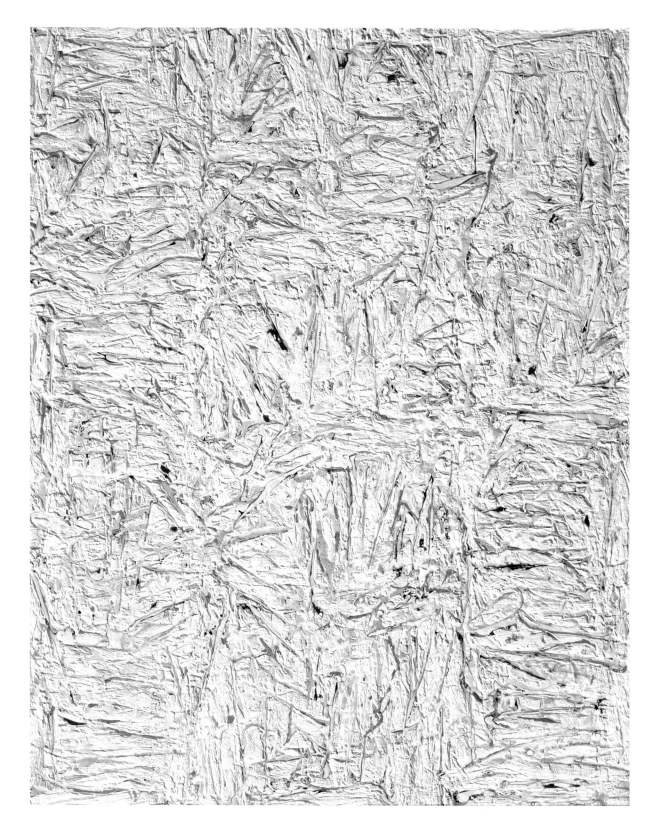

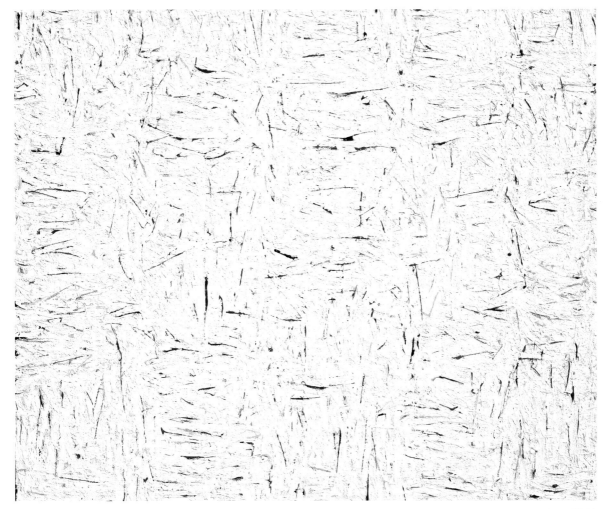

Form 93-22
1993, Acrylic on canvas, 162.5×194cm

Form 92-15
1992, Acrylic on canvas,
91×73cm

from the internal. The internal rhythm before the emergence of external composition is what emerged from the grid that the artist originally drafted. This is like a rhythmic movement found on a window frame of a Korean traditional house and what has emerged from the inner image of lattice that a carpenter kept on his mind.

Seen from the composition of 'emergence', the vertical and horizontal lines are not two separated things manifested, but rather they are parts of the bigger space than a motion. The manifestation of "internal rhythm" implies a grid controlling from the internal or in-between as a principal. For this reason, we can see that the "internal rhythm" plays a mediating role between the principle of grid and the composition of external surface. It answers to the order of grid internally, and it opens up the surface composition externally. However, since it also controls the external, it has the paradoxical structure of

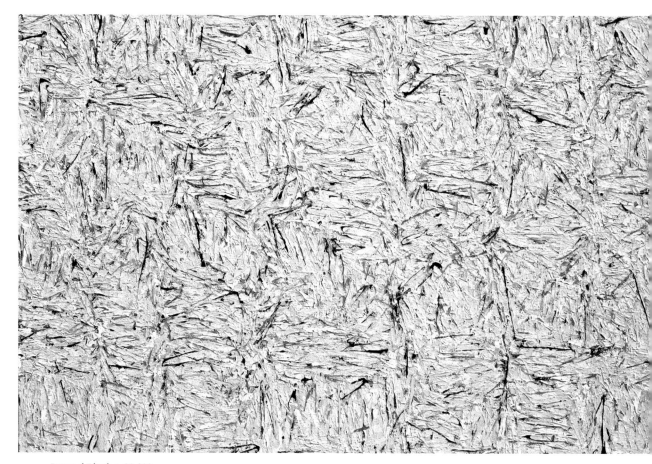

Internal Rhythm 93-202
1993, Acrylic on canvas, 130×194cm

revealing the grid as well.7)

For this process, instead of using a spray paint and marking on a rice paper, he makes layers of paint pigments in his "internal rhythm", and proceeds into the sculptural act of cutting out. Like the door frame of traditional Korean house, or the crowded design of beehive, Kim believed that the creating of a relief surface of uneven quality is more persuasive than the act of painting in order to realize the "internal rhythm".

Kim's "internal rhythm" is actualized by making countless number of boundaries and holes in the act of carving through the paint layers. In other words, by borrowing the method of the assemblage and lining up of small spaces created by carving instead of painting, he attempted to create the immanent vibration.

Source of the "internal rhythm"

Through the world of "internal rhythm", having the synchronous

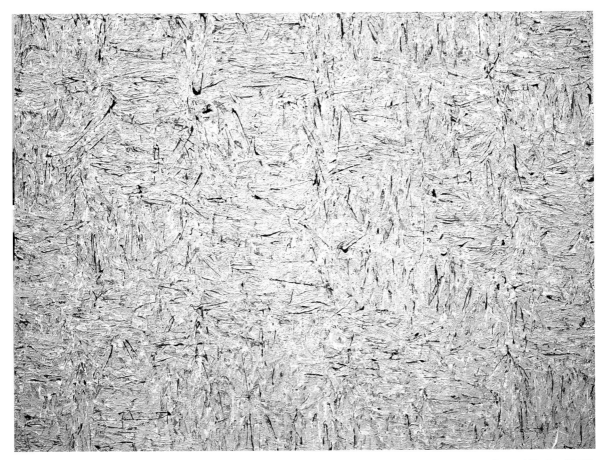

Internal Rhythm 93-501
1993, Acrylic on canvas, 194×259cm

internal rhythm and the external structure, Kim attempts to reveal the hidden truth not with painting but with relief technique. In order to examine its origin, we should go back to the period of "Figurative painting" that Kim pursued for some 20 years that preceded the development of "internal rhythm". As well, we would have a better grasp of understanding by turning our eyes to the social historical background.

Let us, first of all, consider Kim's personal life. I mentioned at the opening of this article that there was a period of "Figurative painting" spanning some twenty years before the period of "internal rhythm". In those years, he spent the first 10 years painting displaced human body with spray work, and then he spent the next 10 years emphasizing the material itself by scratching rice paper, or painting and expressing displacement of a body with it. The "internal rhythm" is, without a doubt, the product of his personal history and the lessons learned from his career, and is not something that can be accomplished overnight.

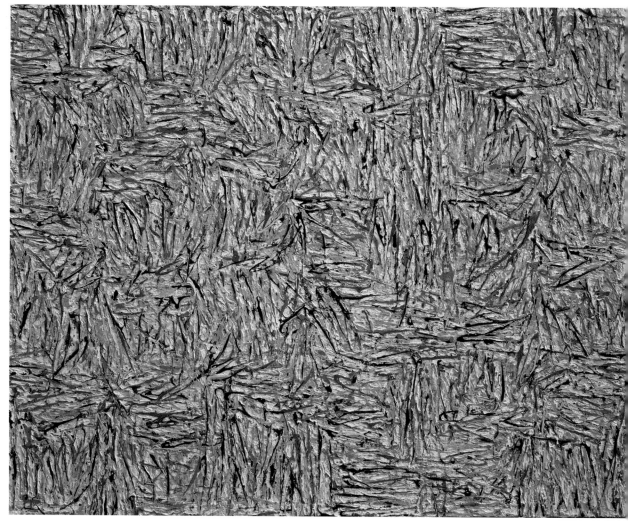

Internal Rhythm 93-701
1993, Acrylic on canvas, 130.5×162cm

In an article referring to the first 10 years of Kim's artistic career, I mentioned "the combination of concept and symbol". It is with great pleasure now to focus these terms and reconsider their meanings. At the time I wrote that article, I used the word, "concept" to suggest the firm horizontal lines of a shutter of bank that the artist has accidently found; and by "symbol", I was referring to the real−life situation of the bank clerks who worked imprisoned behind those solid iron bars. However, these terms suggest that Kim was turning his attention to the dual composition of screen already in this early stage.

In this case, the concept (horizontal lines) seems to control the screen, and this implies the basic understanding of the grid appearing later in his

Internal Rhythm 95-15
1995, Acrylic on canvas,
162×131cm

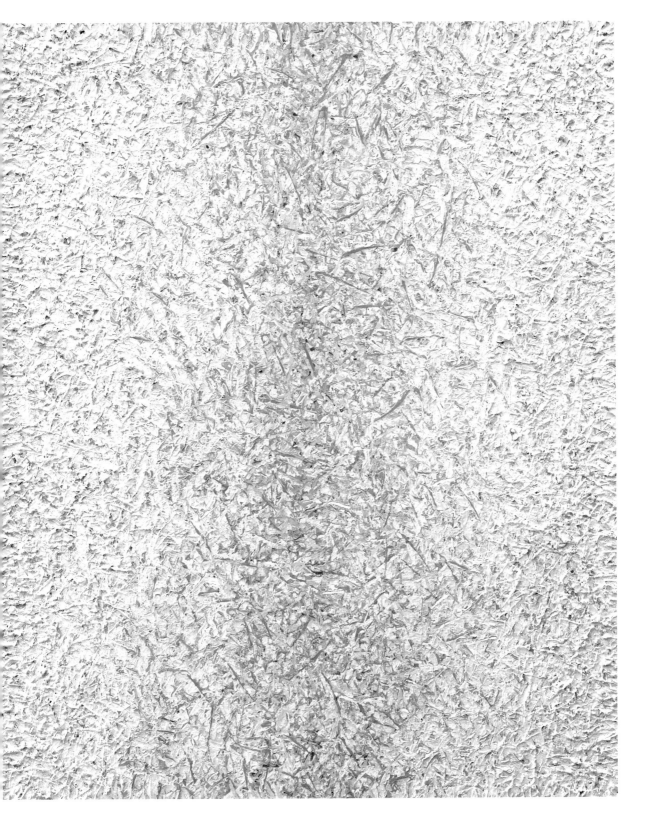

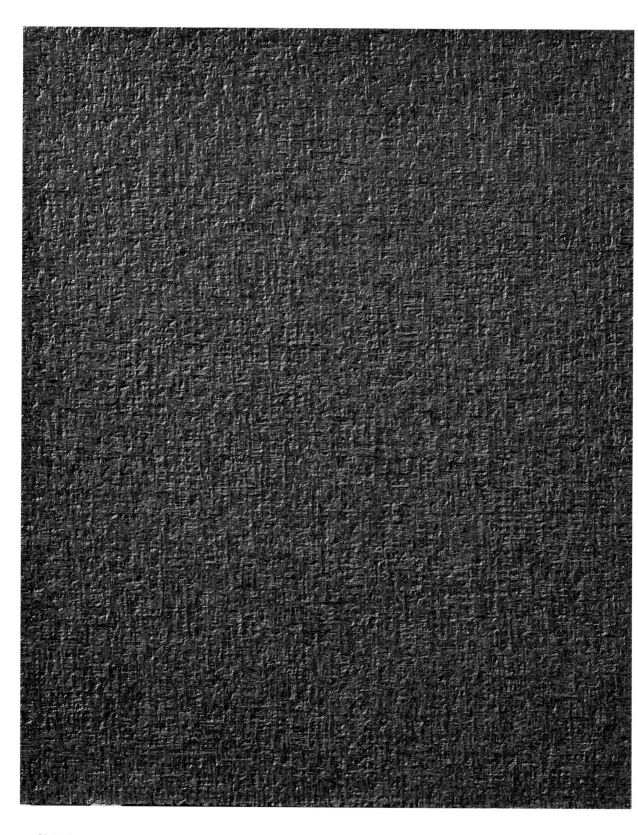

Internal Rhythm 95-21
1995, Acrylic on canvas, 162×131cm

Internal Rhythm 95-29
1995, Acrylic on canvas,
163×131cm

art. The symbol is understood as the origin of countless small rooms that are made on the basis of grid. Thus, he took the grid and dual structure of form based on the grid into a consideration from the very beginning.

Kim's works in the period of "figurative painting" for a decade after the late 1980's is the phase of development of this understanding, and he made drawings with paints on a rice paper glued to fabric. Instead of the homeogenous and cold screen of spray work, he took rice paper and fabric, and scratched, pushed, tore, and freely applied brush strokes to entire fantastic chance marking as a unity. He also created a rift of dark lines by cutting into the surface, and by making a wrinkle of freely distributed mountain range, he created his rough irregular forms to construct a wave. However, the free expression lies only at the surface, and the control (the

Internal Rhythm 95-22
1995, Acrylic on canvas, 162×131cm

grid) is applied from the very bottom. Thus, Kim's period of "Figurative painting" was a period of searching for the spirit of materiality rather than of creating forms.

Social Production of Signifer

Going through the dual structure of concept and symbol, and after establishing the method of capturing the structure of materiality, the 'internal rhythm' is finally developed. This may not be unrelated to the social historical context at the time.

Internal Rhythm 95-30
1995, Acrylic on canvas, 162×131cm

It is understood that his works from the "Figurative painting" era resemble the social structure of industrialization, urbanization, and post−human phenomenon. The spraying technique was the most appropriate to directly expose cold reality, and also, the 'grid' that is made by the horizontal shutter and the perpendicularly standing human images make the best 'signifier' that indicates the rigid self−portrait of society during that heartless time.

Likewise, the wild signifier of materiality that was cultivated in the 1980's and 1990's discloses the image of society where openness was sought after within a period of hypocrisy and falsehood, or refraction and darkness. Although it was a period that we aspired for a new romanticism motivated by

Internal Rhythm 96-1
1996, Acrylic on canvas, 195×259cm

the free and wild atmosphere in the air, one would also remember that it was a time dominated by a dark shadow as the deviation and desire erupted. However, after the late 1990's, the previously mentioned signifier of internal rhythm directs at yet another indicator different from social structure. Despite the ups and downs of the politico-economics, Kim's personal history at that time maintained a certain level of security and balance.

They signifies that emerges from the grid, the corpuscles rooms, and the gaps as indicated in "internal rhythm" connotes the security and happiness that the artist and society enjoyed at the time. Essentially, the signifier that he advocates is not the one of his own, and it should be understood as the product of social conditions from the period.

Realistic Connotation of Concealment and Revelation

Ultimately, we want to know how the duality of concealment and revelation is related to our socio-cultural foundation and how this can be

Internal Rhythm 96-18
1996, Acrylic on canvas,
91×73cm

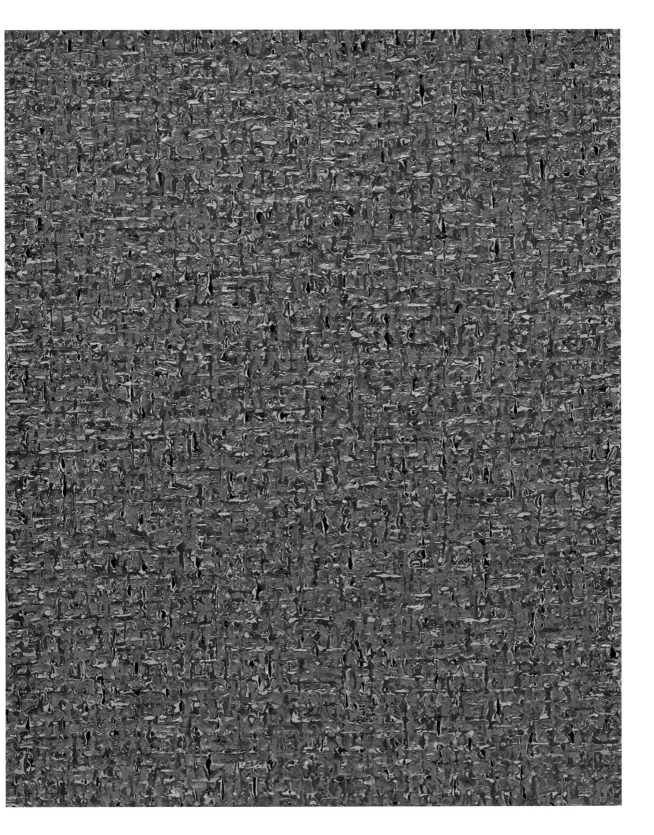

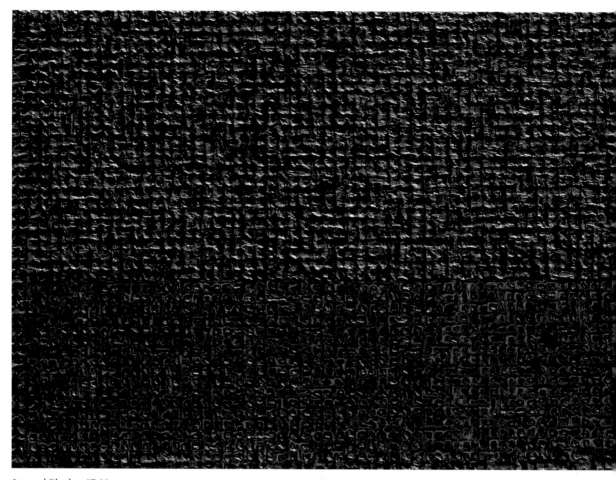

Internal Rhythm 97-10
1997, Acrylic on canvas, 73×142cm

connected with our current reality. The artist's statement, that is, "paradoxical structure revealed through an erasure describes both concealment and revelation" describes them well, but the question of whether this dual structure signifies our socio−cultural foundation is an issue that should be discussed at length for sure. Furthermore, since it is not just a personal issue but an issue for Korean people, one should be careful in discussing this. Nonetheless, in narrowing down the issue to the personal level, the existence and practice of duality is where Kim finally arrives by overcoming the earlier concept of duality and signifier in his early days.

Symbolically, Kim covered the entire surface of corpuscle through taking his body as the beeswax (the pigments) and bees building a beehive

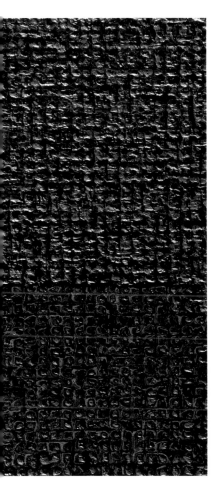

from the beeswax by spitting it out. His recent work contains, at least for himself, a sense of reality. By doing so, the act of erasing and revealing does not remain at a conceptual level, but is elevated as an important task in relation to his own body.

Speaking paradoxically, the method of disclosure and opening, which Kim cultivated by the practice of using his body and carving, has a lineage of his cultural context alongside with the method of building or weaving, and all kinds of modeling within this context. As one can see from the window frame of traditional Korean building and weaved fabric which he named as two main influences to his "internal rhythm" period, the 'grid' is not a concept borrowed from western culture but a conventional principle unique to our own way of organizing the world. From this perspective, by claiming the ownership of our unique principle of formation as our own, Kim reveals, for sure, the duality of disclosure and opening from the personal perspective.9)

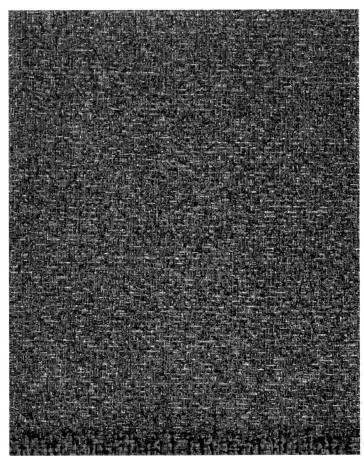

Internal Rhythm 97-12
1997, Acrylic on canvas, 162.5×130cm

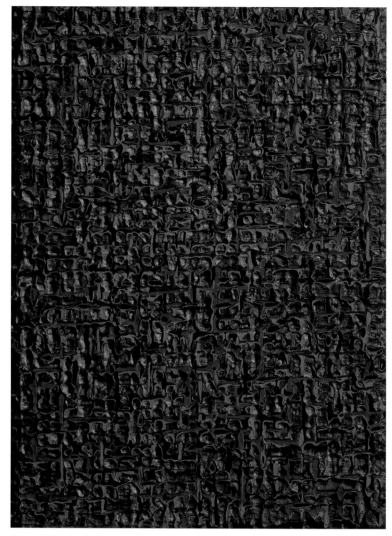

Internal Rhythm 9900
1999, Acrylic on canvas, 34.5×25m

화실에서의 저자

1) Kim, Tae−Ho, "Artist's Note", (Art in Culture), 2001, 5, p. 78.

2) ibid., p. 81.

3) ibid.

4) Eiil, "Introduction" 金泰浩 の「內在律」の 繪畵世界—鎌倉畵廊の 個人展ぐよせ て.(1996,8).

5) Kim, Tae−Ho, "Artist's Note", (Art in Culture), 2001, 5, p. 81.

6) Martin Heidegger, 'The Origin of the Work of Art', Albert Hofstadter, trans. Poetry, Language, Thought(New York : harper & Row, 1971), pp. 15~88, especially p. 47 : It can be seen that the working attitude of Kim has the same as the "artist's opening of an Earth, which is essentially 'self−seclusion', and

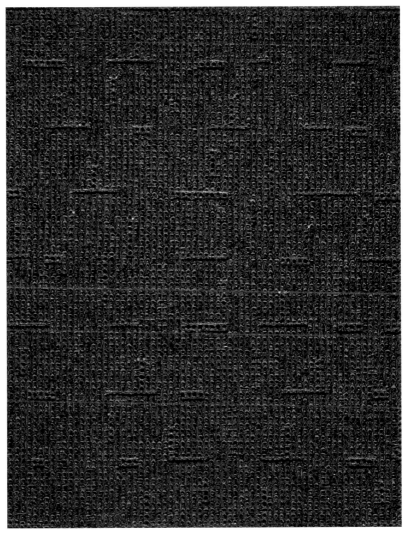

Internal Rhythm 99-8
1999, Acrylic on canvas, 145×112cm

opening such an Earth to bring self−seclusion into the open field", according to Heidegger.

7) Kim, Tae−Ho, "Artist's Note", (Art in Culture), 2001.

8) Kim, Bok−Young, "The Form as the Result of Combination of Concept and Signifier", (Space), 1982, 6, pp. 136~137.

9) Oh, Kwang−Soo, "The Internal Rhythm and the External Structure", Introduction to the 1995 solo exhibition catalogue. In this, Oh commented the "returning" to the two−dimension shown already in 1982 is not a returning to the two−dimensional plane, but the "dual neutralization of geo

Internal Rhythm 2004 5
2004, Acrylic on canvas, 131.7×195cm

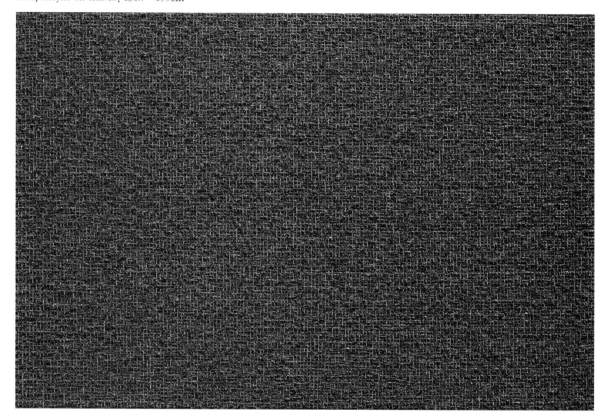

생성과 구조 – 김태호의 작품세계

오광수 / 미술평론가

1

김태호의 지금까지 조형적 편력은 대체로 세 개의 시대와 방법으로 분류될 수 있을 것 같다. 70년대 후반부터 80년대에 걸쳐 지속해온 〈형상〉시리즈가 그 하나요, 80년대 후반에 시도된 종이 작업과 그것을 통한 전면화의 작업이 또 하나며, 2000년에 오면서 그리드의 구조 속에 치밀한 내재적 리듬을 추구해오고 있는 근작이 또 하나다. 30년을 상회하는 작가의 편력으로서는 비교적 간략한

Internal Rhythm 2005-29
2005, Acrylic on canvas,
93.5×61.3cm

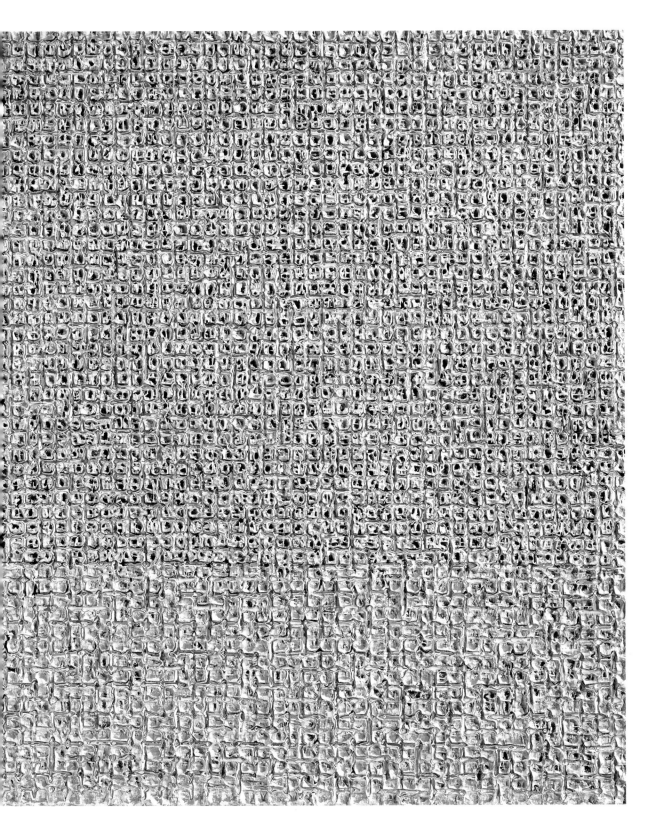

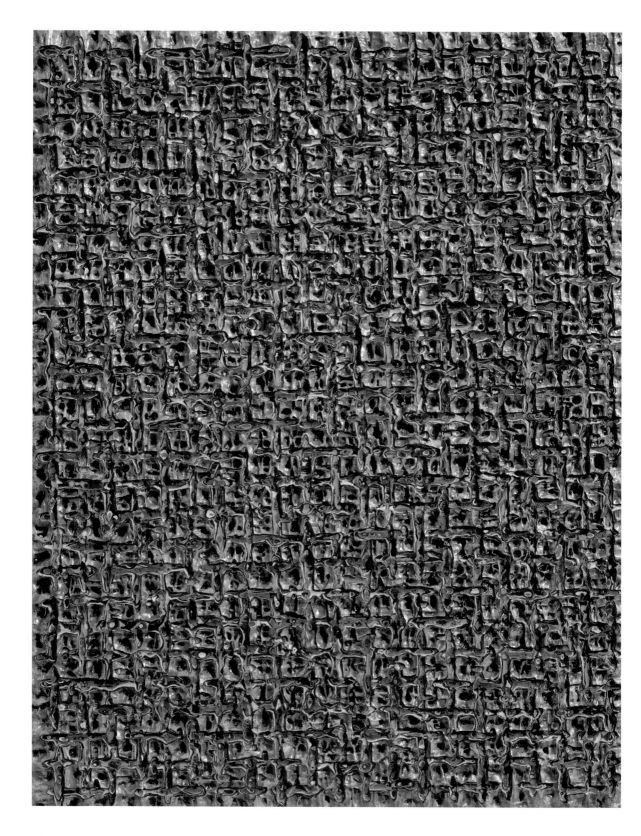

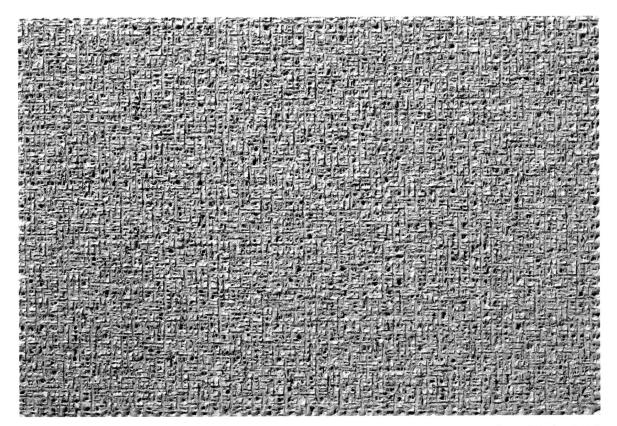

편이다. 변화가 심하지 않다는 것이다. 그것은 어떻게 보면 자신에 충실해왔다는 반증이기도 하다. 특히 지난 30년의 우리 현대미술의 기상도를 참작해볼 때 더욱 그런 인상을 준다. 그의 작가로서의 데뷔 시기인 70년만 하더라도 한국 현대미술은 금욕적인 단색이 주조가 되면서 화면에서 일체의 일류전을 기피하던 시대였다. 그러한 상황에서 그가 형상에 몰두해왔다고 하는 것은 놀라운 일이 아닐 수 없다. 시대적 미의식에 쉽사리 함몰되지 않고 자신의 조형언어를 고집스럽게 추구해왔다고 하는 것은 단연 이채로움과 더불어 자신에 대한 신념을 피력한 것이지 않을 수 없다. 더욱이나 현대미술의 중심에 위치하면서도 주류에서 벗어나 있었다는 것은 자신과 용기가 아니면 불가능한 일이다. 그의 데뷔시절과 이후의 전개양상이 결코 만만치 않다는 사실이 이로서 시사된다. 이 시기를 통해 많은 전시에서의 수상이 이를 증거하고 있다. 그만큼 화려한 수상경력을 지닌 작가도 많지 않을 것이다.

그의 초기의 〈형상〉시리즈는 형식적인 면에서 대비적이라 할 수 있는 수직과 수평이란 직조와 일류전으로서의 인체의 이미지와 무기적인 블라인드의 결합이란 매우 이색적인 면모를 보인 것이었다. 구체적으로 감지되는 여체의 이미지가 어두운 화면의 바탕에서 명멸되었다. 다분히 연극적인 표상의 방법이라고나 할까. 깜깜한 속에 스포트라이트를 받으면서 등장하는 배우의 모습을 충분히 연상시킬 수 있다.

그런데 등장된 인체는 자신을 완전히 들어내지 않고 극히 부분적인 현전에 치우쳐 있는 편이다. 그러기에 더욱 신비로운 예감을 지닌다. 그것은 또한 여체란 분명한 지시적 내용이면서도 단순한 여체가 아닌, 해석된 이미지의 또 다른 구현이란 점에서 독특한 구조성을 띤 것이었다. 수직으로 등장하는 여체에 무수히 가로지르는 블라인드의 수평선이 미묘하게 직조되면서 극적인 상황을 유도해준 셋이었기 때문이다.

블라인드의 이쪽과 저쪽이란 시각적 차원이 마련되면서 이른바 공간의 이원성이 화면의 기조가 되고 있다. 이 공간의 이원성은 그 외양과 형식을 달리 하면서도 이후의 그의 작품의 근간으로 부단히 작용하고 있음을 파악할 수 있는데 아마도 그의 작품이 갖는 극적 상황은 여기서 비롯된다 해도 과언이 아닐 듯하다. 감추어진 것과 드러난 것의 끊임없는 직조는 구조적이자 동시에 심미적인 요소를 함축한 것이 된다. 이 안과 밖의 구조를 두고 김복영은 비정한 시대의 경직된 사회상을 읽으려고 하는가 하면,[1] 이일은 "분

Internal Rhythm 2003-13
2003, Acrylic on canvas, 113.5×195cm

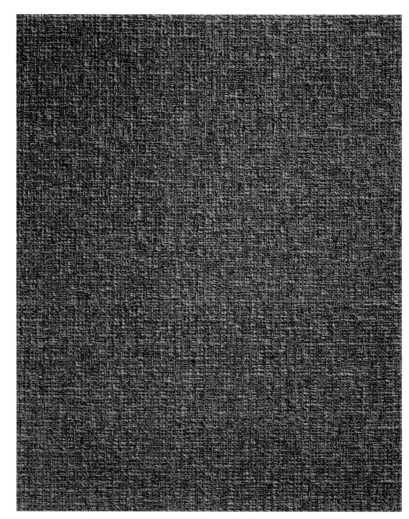

Internal Rhythm 2002-15
2002, Acrylic on canvas, 163×131.5cm

명한 형태와 정연한 구성, 그리고 그것을 물들이고 있는 경질성의 환한 색채에도 불구하고 어딘가 환상적인 여운을”[2] 을 발견하고 있다. 블라인드의 무기적인 질료가 들어내는 비판적이고 냉소적인 시각성에 대비되게 여체라는 생명의 유기적 이미지가 미묘하게 공존하고 있는 화면은 그만큼 경직된 시대의 내면도 감지케 하며 동시에 환상적인 시각의 풍요로움으로 작용하기도 한다. 메카닉한 구조의 견고성에 대비적인 인체의 환상적 공존은 그의 근작에로 이어지는 밖의 구조와 안의 리듬이란 기본적 패턴에 그대로 상응하고 있다. 언젠가 나는 그의 작품을 두고 지속 가운데의 변모란 지적을 한 적이 있는데 이를 두고 한 말이다. 안과 밖은 이미 초기의 작품 속에도 짙게 인식되지만 동시에 근작에도 그대로 적용시킬 수 있기 때문이다.

많은 논평자들이 그를 두고 “철저한 장인기질”[3] 의 소유자로 평가하고 있음은 어쩌면 이 일관성에 그대로 연계된다 할 수 있다. 결코 우연성에 의지하지 않는 치

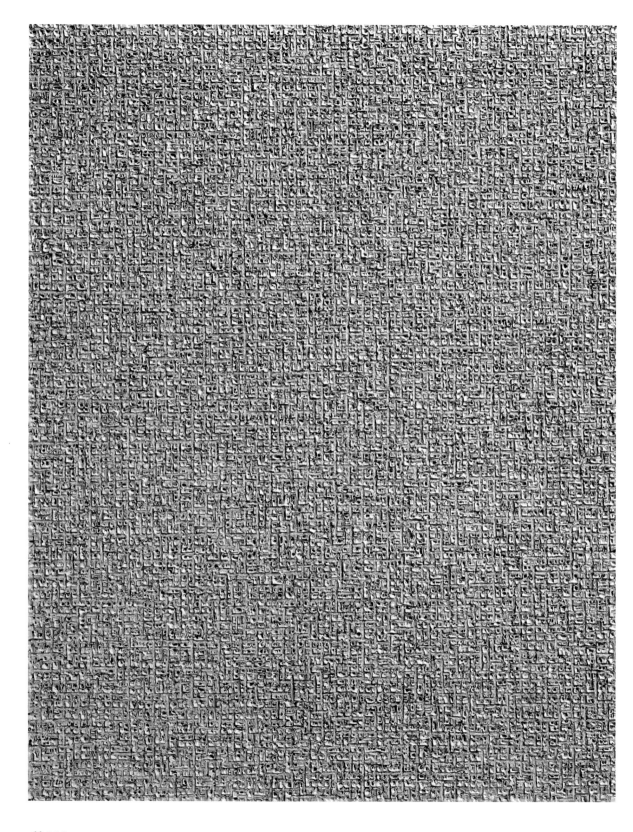

Internal Rhythm 2005-34
2005, Acrylic on canvas, 180.5×260.5cm

Internal Rhythm 2006-2
2006, Acrylic on canvas,
117.5×91.5cm

밀한 계획과 실천이 철저한 장인적 기질에 의하지 않고는 불가능하게 보인다. 그가
한 시대의 미의식에 쉽게 휩쓸리지 않고 자신의 고유한 형상세계를 천착해온 것도
이에 말미암은 것은 말할 나위도 없다. 예술가는 있어도 장인은 없다란 말이 우리
미술계에 회자되고 있다. 예술가로서의 겉멋만 횡행하고 있지 예술을 지탱시켜줄
철저한 장인정신이 뒷받침되지 않는다는 이야기다. 장인적 기질이 없는 예술가들의
발보를 우리는 너무나도 많이 보아온 터이다. 손쉽게 기계적 작업에 의존하는 측면
이 많아지고 있는 현대에 올수록 이 같은 현상은 더욱 두드러지게 드러나고 있다.
이 점에 있어서도 그의 작업태도는 교훈으로서 높이 사지 않을 수 없다. 시인 조정
권이 그를 두고 "머리 속에서 작품을 구상하는 과정에서부터 완결성을 미리 염두에
두는 면밀한 사고형의 작가"4) 란 지적 역시 철저한 장인정신을 소유한 작가란 의미
를 함축한 것이다. 작가에 따라 굴곡이 심한 경우가 있다. 때로 뛰어난 작품이 창작
되다가도 때로는 타작을 남발하는 경우 말이다. 이 일관성의 결여는 말할 나위도 없
이 장인정신이 뒷받침되지 않는 데서 나타나는 현상에 다름 아니다. 김태호의 작품
이 초기에서부터 근작에 이르기까지 고른 호흡을 유지하고 있는 것도 다름 아닌 철
저한 장인정신에서 비롯된 것임은 두말 나위도 없다.

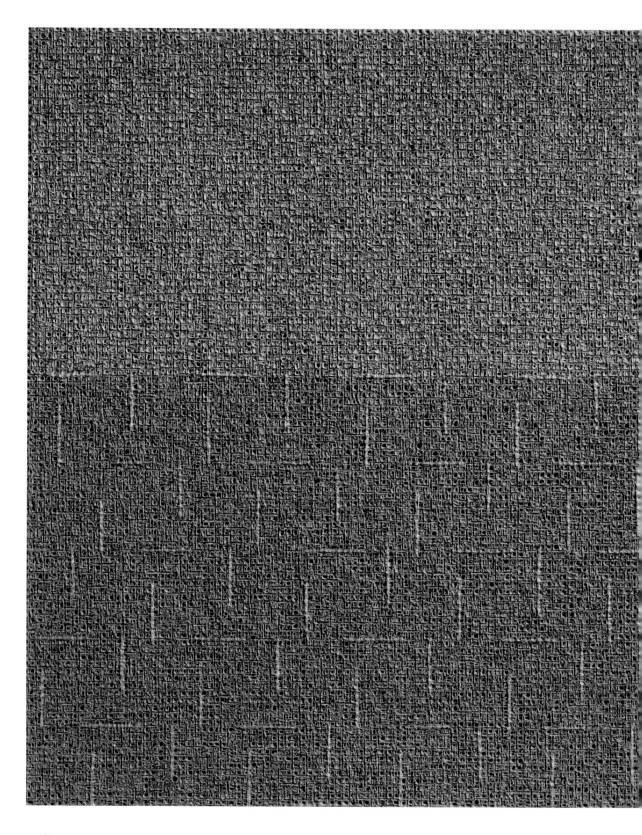

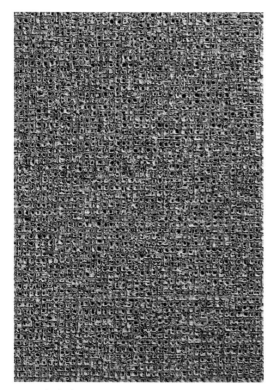

Internal Rhythm 2007-5
2007, Acrylic on canvas, 93.3×63cm

80년대에 오면 형상과 구성이 더욱 내밀화 되어 가는 특징을 들어내고 있다. 그런만큼 심미적인 요소가 풍부해지고 있다. 이일은 이를 두고 "이런 것 같기도 하고 저런 것 같기도 한 미묘한 연상작용을 불러일으키게"[5]한다고 지적하고 있다. 분명히 지시적이었던 여체는 80년대로 들어오면서는 지시성을 극복하면서 이미 여체가 아닌 또 다른 형상의 창조로 진행되고 있다. 여전히 유기적인 곡면과 생성의 리듬이 지배하고 있지만 그것을 여체라는 특정한 이미지로 귀속시키기엔 그 자체가 이미지화 되고 있음을 발견한다. 구체적인 영상의 내용성을 탈각했을 때 화면은 그 자체의 구성 논리 위에 자립하게 된다. 여체라는 지시적 내용성이 선명히 부각되었던 초기의 작품들은 이 점에서 아직 화면 자체의 구조적 논리성을 충분히 획득하지 못했던 것이라 할 수 있다. 지금까지 나타났던 개폐의 이원성도 극적인 대비보다는 대비와 화해의 공존을 통해 더욱 밀도 높은 시각적 충일로 이어지는 것도 그의 조형의 성숙을 시사하는 것이다.

성숙은 또 다른 모색의 장으로 진행될 때 그것의 참다운 의미를 수렴할 수 있다. 이 무렵 그가 한지와 판화 작업에 기우러진 것도 결코 우연의 산물이 아니다. 한지의 작업과 판화의 작업은 상호 견인적 현상이라 해도 과언이 아니다. 판화를 찍어내면서 종이의 속성이 갖는 특성을 쉽게 파악할 수 있고 그것이 한지를 바탕으로 한 작품의 제작으로 자연스레 이어질 수 있었던 것이다. 한편, 80년대로 접어들면서 현대작가들에 의한 한지의 선호도가 보편화되고 있었던 점도 떠올릴 수 있다. 지지체로서의 한지의 발견은 단순한 소지의 발견이란 차원을 넘어서고 있다. 한지에 함축되어 있는 우리 고유한 정서가 현대작가들에게 공감됨으로써 고유한 정서와 미술의 정체성이 보다 구체적으로 논의의 선상에 오르게 된 것이다. 한지란 단순한 매개물이라기보다 신체성으로서의 존재라 해도 과언이 아니다. 한지에 에워싸인 공간에서 태어나 자란 한국인들에게 한지는 단순한 재료 이상의 것이지 않을 수 없다. 그가 한지를 지지체로 선택하게 되는 이면엔 종이의 물성에 대한 일정한 체험에도 연유하지만 우리 고유의 정서의 회복이란 문화적 자각현상과도 깊게 맥락 된다고 할 수 있다.

이미 지적한바 있듯이 김태호의 작가적 역량이 장인기질에서 크게 연유된다는 점을 떠올려볼 때 판화에의 집중적인 작업성과는 놀랄 만한 결과를 예고한 것이라 해도 과언이 아니다. 86년 서울 국제판화 비엔날레에서의 대상과 이어지는 해외전과 판화 개인전은 판화가로서의 그의 위상을 확고히 해준 것이라 할 수 있다. 그의 한지의 사용은 판화를 통한 충분한 개연성을 내장한 것이었다

Internal Rhythm 2009-17
2009, Acrylic on canvas, 162.5×131cm

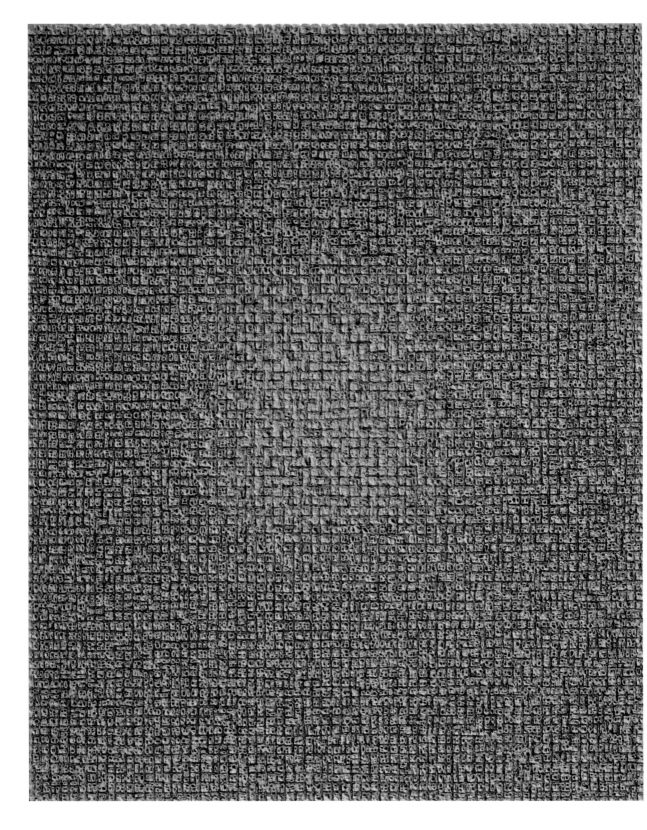

고 해도 과언이 아니다. 종이가 갖는 질료의 특수성은 그대로 한지로 이어지기 때문이다. 한지를 바탕으로한 그의 작업은 캔버스 위의 작업과 괘를 같이 하면서도 종이의 물성에 대한 반응이 두드러지고 있다는 점에서 독특한 내면을 살필 수 있다. 이는 종이를 단순한 지지체로 사용하는 것이 아니라 행위와 질료의 반응이란 상호 교차적인 관계에 더욱 관심을 갖는다는 것이기도 하다. 종이 위에 그어지는 필선과 필선의 자국에 의해 종이가 밀리면서 부분적으로 찢어지고 부분적으로 밀린 자국이 선명하게 드러나는 화면은 무언가 화면 위에서 펼쳐진 대결의 장을 연상케 하고 있다. 바탕과 행위의 적절한 교접은 재질의 특수성이 부단히 표현의 수단으로 수렴되면서 미묘하고도 풍부한 내면성을 띠게 된다. 어쩌면 이 같은 요소는 안과 밖의 구조를 또 다른 차원으로 이끈 것이 되었다고 해도 과언이 아니다. 단순한 시각상의 안과 밖이 아니라 구체적인 질료를 통한 안과 밖이란 구조로의 변화가 그것이다. 이 일은 이를 두고 "그 이행이 단순한 재료의 변화에 그치지 않는 그의 회화세계 전체의 변모를 가져다준"[6]것이라고 지적하고 있다. 아직도 직선과 곡선이란 대비적 조형요소로 인한 구성 패턴은 지속되지만 전면성으로 나아가는 변화적 기미는 넓이와 깊이라는 또 다른 차원을 예감시킨 것이었다고 할 수 있다.

그것의 일차적 현상이 다름 아닌 반복 패턴과 전면화 현상이다. 수직과 수평이란 구조의 반복적 핸드라이팅은 근작의 밀집된 구성을 예감시키지만 이 무렵의 작품은 근작에 비해 훨씬 평면적이다. 그린다는 행위의 반복과 동시에 평면화의 진행은 회화성의 회복과 동시에 모노크롬이라는 시대적 미의식에로 연결되게 하는 미묘한 상황을 연출해 보이고 있다. 김영순의 다음 지적이 그 적절한 해답이 될 것 같다. "그것은 김태호가 70–80년대의 대표적 형상작가로서 고유세계를 구축했던 다색의 일류전 회화의 자취와 동시대를 주도했던 이른바 모노크롬 회화라고 불리는 한국 모더니즘 회화의 성과가 변증법적 상승 작용을 일으키며 융합된 경지이다."[7] 사실 그렇긴 하나 김태호의 모노크롬적 현상은 일반적인 그것과는 분명한 차별성을 들어내놓은 것이다. 일정한 하나의 색조로 뒤덮이는 모노크롬과는 대비적이게 그의 화면은 많은 색조들에 의해 뒤덮인 표면이다. 다색의 선조가 화면 전체를 뒤덮으면서 나타나는 다분히 생성적인 화면이다. 이 같은 화면상의 특

Internal Rhythm 2008-26
2008, Acrylic on canvas,
163×131.3cm

Internal Rhythm 2008-53
2008, Acrylic on canvas,
180.5×60.7cm

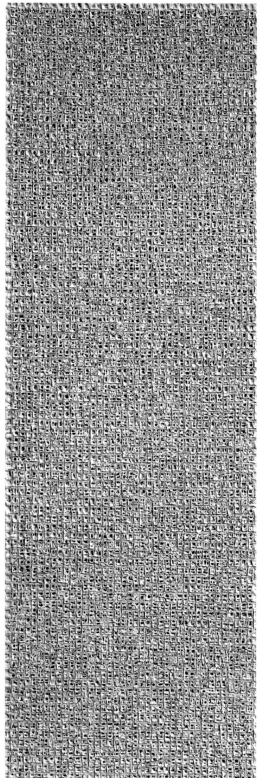

Internal rhythm 2008-54
2008, Acrylic on canvas, 180.5×60.5cm

징을 두고 나는 다음과 같이 지적한 바 있다. "그의 화면은 색 층에 의한 일정한 평면 구조로서의 밖의 풍경을 지니고 있지만 무수한 선조들에 의해 가늘게 숨쉬고 있는 생동의 안의 풍경을 동시에 보여주고 있다고 할 수 있다. 말하자면 밖의 구조와 안의 결이 미묘하게 일체화되어 있는 화면을 대하는 것이다"[8] 라고. 아마도 이와 같은 과정이 없었더라면 근작의 구조는 태어나지 않았을지 모른다. 따라서 반복과 전면성이 강조된 종이 이후의 작업은 일종의 과도적 현상이라 해도 과언이 아닐 듯하다. 시차로 본다면 그의 모노크롬은 때늦은 것으로 보일지 모른다. 70년대 후반과 80년대로 이어진 모노크롬의 주류화란 시각에서 보면 말이다. 그러나 그가 도달한 모노크롬은 자신의 작업의 일정한 과정의 결과로서이지 경향에 대한 일정한 반응으로서의 현상은 아니다. 그런 점에서 그의 모노크롬은 퍽 예외적이란 수식이 가능할 것 같다.

3

김태호의 근작은 2000년대로 들어오면서 시작된 일정한 필선과 색료의 응어리로 이루어지는 연작을 가리킨다. 우선, 표면적으로 근작은 이전의 작품들과 심한 대비현상을 이룬다. 무엇보다 안료의 두꺼운 층에 의해 이루어지는 육중한 매스가 초기의 작품에서 엿볼 수 있는 환시적인 평면성, 중기의 종이의 물성과 전면화에로의 시도와는 확연히 다른 면모이다. 먼저 작가의 작업상의 과정을 엿들어보자. "먼저 캔버스에 격자의 선을 긋는다. 선을 따라 일정한 호흡과 질서로 물감을 붓으로 쳐서 쌓아간다. 보통은 스무 가지 색 면의 층을 축적해서 두껍게 쌓인 표면을 끌칼로 깎아내면 물감 층에 숨어있던 색 점들이 살아나 안의 리듬과 밖의 구조가 동시에 이루어진다. 축적 행위의 중복에 의해 짜여진 그리드 사이에는 수많은 사각의 작은 방(집)이 지어진다. 벌집 같은 작은 방 하나 하나에서 저마다 생명을 뿜어내는 소우주를 본다." 그러니까 그의 작업의 컨셉은 쌓기와 긁어내기로 요약될 수 있다. 그리드란 얼개를 상정하고 여기에다 반복되는 직선을 통해 일정한 두께가 만들어지면서 그리드의 안은 작은 동공으로 밀집되게 된다. 이렇게 쌓아올린 색 층을 부분적으로 긁어냄으로써 역설적인 방법이 강구된다. 이 방법이야말로 그의 말대로 "지워냄으로써 드러나는 역설적 구조"에 다름 아니다. 많은 색채가 쌓아올려졌기 때문에 끌칼

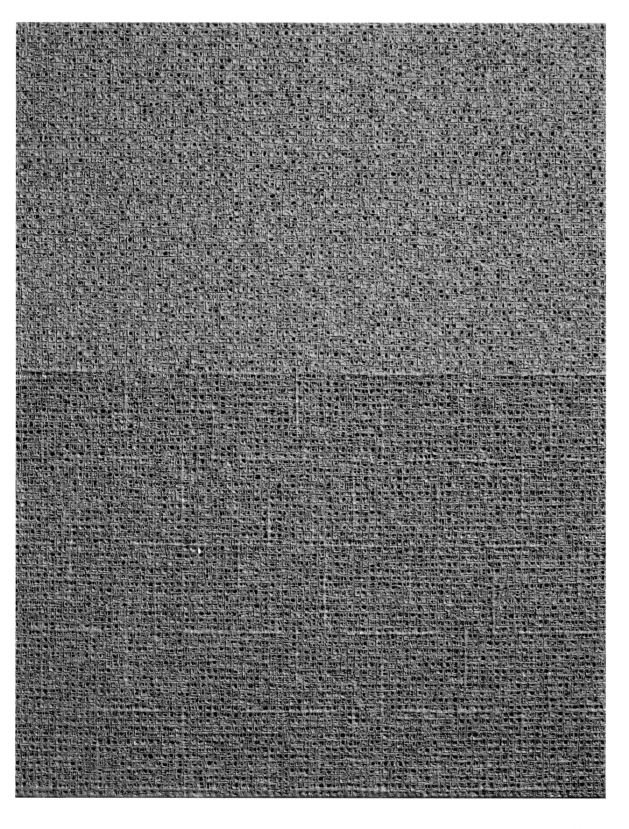

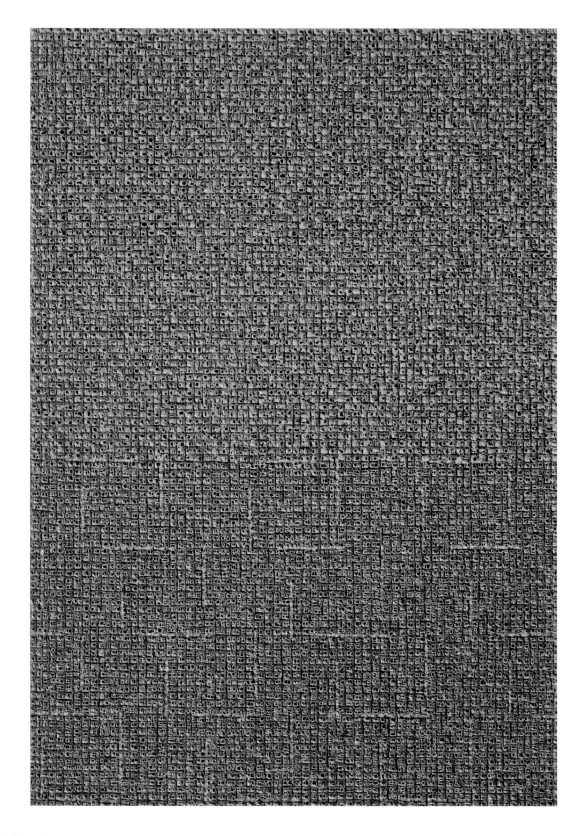

Internal Rhythm 2009-15
2009, Acrylic on canvas,
162.8×113cm

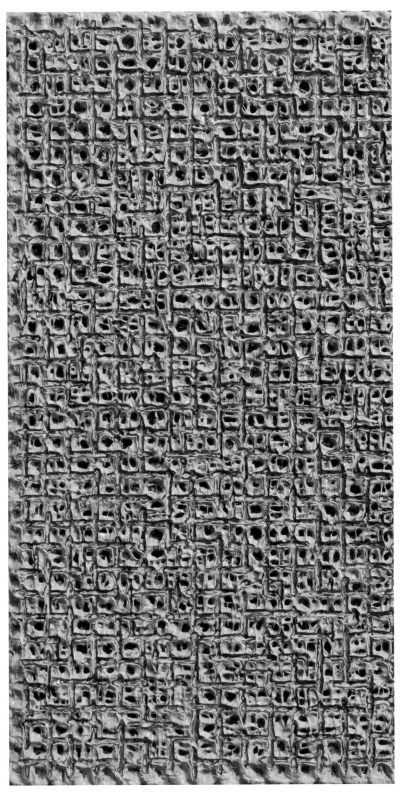

Internal Rhythm 200903
2009, Acrylic on canvas,
53.7×46.2cm

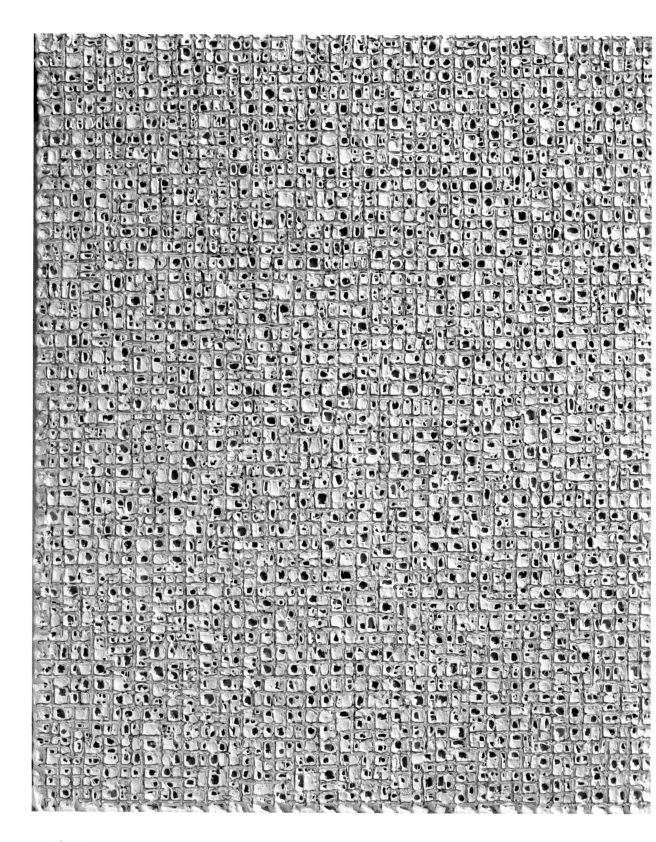

Internal Rhythm 2009-60
2009, Acrylic on canvas,
92.3×73cm

로 부분 부분을 깎아내면 물감 층에 숨어있던 색 점들이 선명하게 되살아나게 된다. 마치 생명의 숨결처럼 그것은 미묘한 리듬으로 작용하게 된다. 견고한 바깥의 구조에 대비되게 섬세한 안의 리듬은 신비로운 생성의 차원을 일구어낸다. 초기의 표상의 이원성에서 방법의 이원성으로 전이되어 왔다 고나 할까. 그의 작품을 보고 있으면 방법이 부단히 표상을 앞질러오는 인상을 주고 있다.

그의 방법은 바탕 만들기에서 그 과정의 치밀성을 들어낸다. 보통 20가지 색면 층을 축적시켜나가는 일 자체가 엄청난 도로에 값한다. 또한 이를 적절하게 다듬어가는 긁어내기는 더욱 도로로 비친다. 무수하게 색 층을 쌓아올리는 일도 그렇거니와 쌓아올린 색 층을 긁어낸다는 것은 더욱 황당한 일로 치부되어지기 때문이다. 아마도 긁어냄으로써 획득되는 미묘한 물감 층의 리듬이 없었더라면, 색깔들이 만드는 신비로운 광채가 없었더라면 얼마나 허무한 일이겠는가. 그리고 빼곡하게 채워지는 작은 방들의 내밀한 구성이 자아내는 웅장한 합창이 없었더라면 이 또한 얼마나 싱거운 표면이겠는가. 덕지덕지 쌓아올린 안료 층의 육중한 시각적 압도는 만

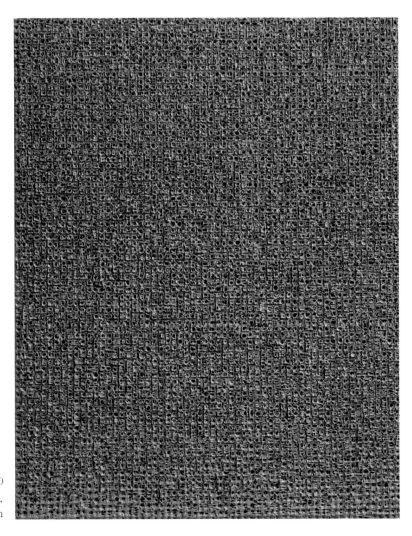

Internal Rhythm 2007-40
2007, Acrylic on canvas,
117.5×91.5cm

Internal Rhythm 2011-3
2011, Acrylic on canvas,
162.8×131.2cm

약 그 내면에 끊임없이 생성되는 생명의 리듬이 없었다면 그것은 단순한 덩어리에 지나지 않을 것이다. 지바시게오는 이를 두고 "물리적 평면이 아닌 회화 이외의 무언가를 만들어내려 하고 있다"9)고 지적한바 있는데 회화 이외의 것이란 무엇을 지칭하는 것일까. 아마도 그것은 단순한 시각적인 회화의 차원을 넘어선 현상을 예시하는 것은 아닐까. "촉감과 시각, 시간과 공간이 동일 차원에서 만나고 분산되어 중심도 끝도 없이 전개"10)됨으로써 일반적 회화의 틀에서 벗어나려는 것으로서 말이다. 그렇다면 그의 근작은 평면으로서의 한계를 벗어날 수 없는 회화의 존재에 대한 근원적인 도전이 아닐 수 없다

Internal Rhythm 2009-39
2009, Acrylic on canvas,
162×61cm

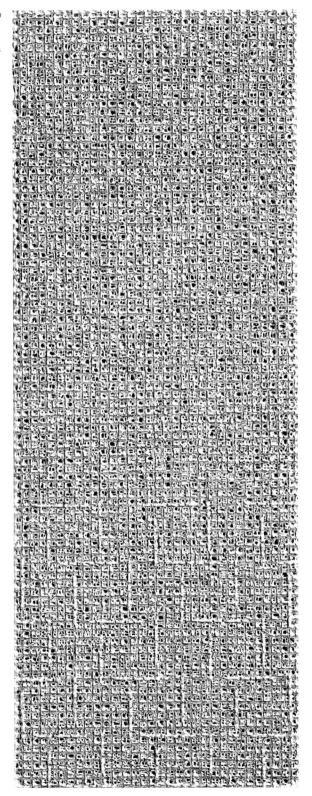

주

1)김복영은 〈은폐와 개시의 이원성〉(월간미술 2004, 2)에서 "수
평의 샷터와 그 속에 그려진 수직의 인간상이 만드는 그리드
야말로 비정한 시대의 경직된 사회상을 지시하는 최상의 기표
(시내티앙)였음이 틀림없다"고 피력하고 있다.

2)이일 77년 개인전 서문

3) 이일 94년 개인전 서문에서 지적된 장인적 기질도 그 중의 하
나다.

4) 조정권 〈작가와의 대화〉 월간미술 1989, 11

5) 이일 84년 개인전 서문

6) 이일 같은 서문

7) 김영순 2001년 개인전 서문

8) 오광수 〈대비적인 조형에서 종합의 조형으로〉 월간미술
1989, 11

9) 지바시게오 2002년 동경화랑 개인전 서문

10) 김영순 2001년 개인전 서문

Formation and Structure : The Realm of Tae-Ho Kim

Oh Gwangsoo / Art Critic

1

Tae-Ho Kim's pursuits until now may be grouped into three separate periods and methods. His "Figure" series continued from the late 70's to the 80's, he then experimented with works on paper with filled-out compositions in the late 80's, and continuing from 2000 are his most recent works, which investigate the elaborate rhythm that is inherent within grid formations. For over thirty years of his artistic career, Kim has pursued his style of consistency. He's upheld an unwavering commitment to his work, which may be considered contradictory. Especially considering the layout of the last 30 years of Korean modern art, the impression of contradiction becomes more striking. He debuted as an artist in the 70's, a period in Korean art where the depiction of illusionary images was avoided, and paintings repressed into monochromes were becoming the dominant trend. During this period, he boldly remained devoted to form. Rather than surrendering to the aesthetic consciousness of that time, he lay bare his convictions and was resolute in pursuing his own formal language. He falls under the heading of modern art, and his deviation from the mainstream was deemed possible by his bold confidence, though it made his debut period and the one that followed quite a struggle. Still, the countless recognition he's received for exhibitions and awards testifies to the achievement of his career, to which not many artists could be compared.

His earliest "Figure" series of opposing verticals and horizontals, weaving together illusionary figures and organic images with inorganic grinds, revealed a new aspect in painting. The concrete image of a female figure becomes only a flickering perception in the dark canvas. It is a very theatrical mode of representation, resembling the situation of an actor appearing in the spotlight in the middle of an otherwise pitch-black stage. However, the figure doesn't fully reveal itself, only fragmentary in its presence, and produces a heightened sense of mystery. Although it calls forth matters of the female figure, which is more than a mere body, its interpretation and the meaning it embodies produces another unique sense of form. The innumerable perpendicular grinds that intersect, inorganic forms gracefully interwoven, are the embodiment of a female figure, creating an altogether dramatic situation.

The varied directions of the grinds set the visual dimension and a basis of duality within the space of the canvas. This duality may be seen as the difference between appearance and form, and it can be established that it continues to serve as a basis for the works that follow this period. The dramatic visual aspect of his works originates here. The interwoven relationship between the hidden and the revealed signifies formal as well as aesthetic elements. Regarding the overlapping of inner and outer forms, if we consider

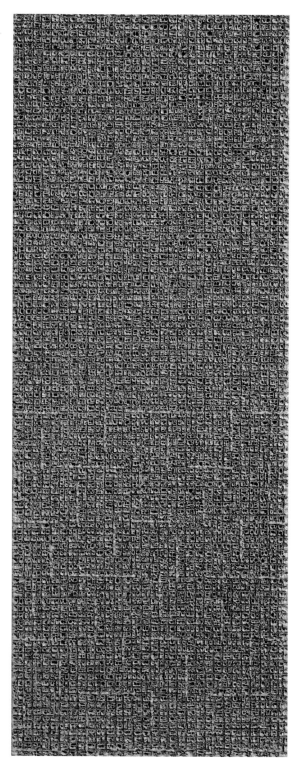

Internal Rhythm 2009-23
2009, Acrylic on canvas, 163×61.3cm

Internal Rhythm 2009-25
2009, Acrylic on canvas, 163×61cm

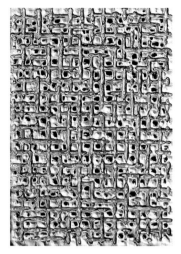

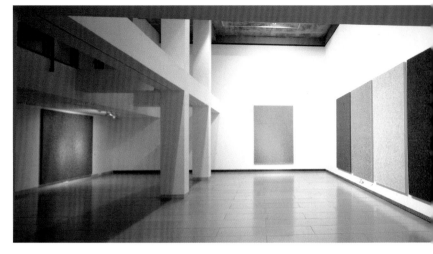

Internal Rhythm 201020
2010, Acrylic on canvas, 26.6×18.7cm

art critic Bok-Young Kim's interpretation "The horizontal shutters perpendicular to the indication of a body form a grid that signifies the rigid society of a heartless era."- Bok-Young Kim, "The Duality of Hiding and Revealing," in Art Monthly, vol. 2, 2004.

 referring to the artist's surrounding rigid society during a heartless era, "With clear forms and ordered composition, regardless of their being painted in shuffling bright colors, he reveals a fantastic illusion." Il Lee, Tae-Ho Kim solo exhibition catalogue, 1977.

 The inorganic grinds are criticizing, and as much as their graceful coexistence with the organic life of the female body contrasts to form a cynical perception, the rigid, heartless era is sensed, through an abundant illusionary vision. The illusion of a body that coexists and contrasts with the solid mechanical structure joined together through his recent works corresponds with the pattern of the raised structure and its internal rhythm. This pattern that was established during his first period, though able to undergo transformations, has continued to be his basis and thus exists in his most recent works as well.

This consistency in his works has brought many critics to assess Kim as possessing the nature of a "meticulous artisan." Il Lee points out the artisan-like quality in Tae-Ho Kim's solo exhibition catalogue, 1994.

 As such, he leaves nothing to chance or coincidence, but is detailed in his planning and execution. He doesn't follow along the aesthetic trends in form, due to his own characteristic identity. It's commonly known that in the field of art, though there are artists, they aren't necessarily artisans. That is to say, the art of those who only show a superficial quality is all too prevalent, while it lacks the meticulous quality of an artisan. There's a lesson to be learned

Internal Rhythm 2010-59
2010, Acrylic on canvas,
163.5×131.5cm

Kim Tae Ho 83

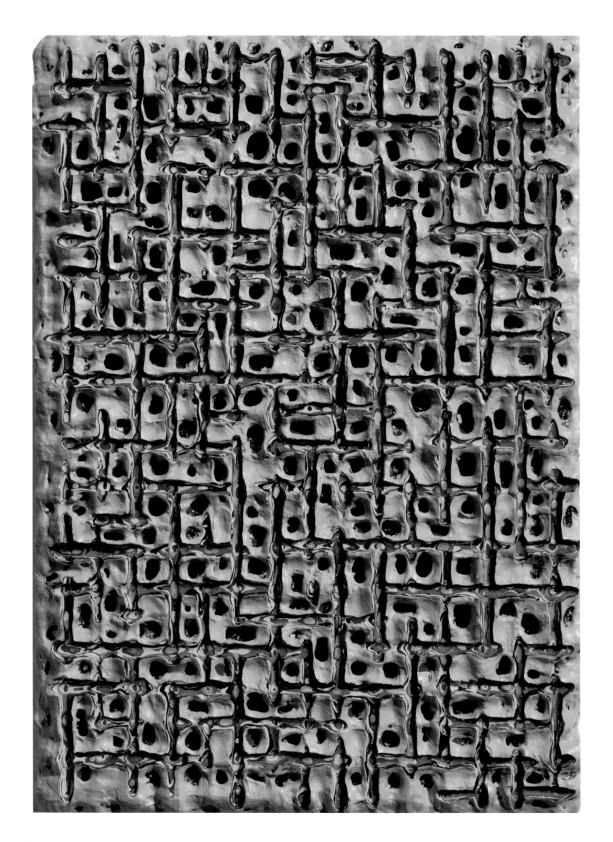

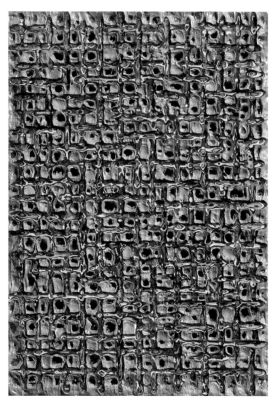

Internal Rhythm 201002
2010, Acrylic on canvas,
27×19.3cm

from Kim's manner of work, which can only be held in high regards. He's been described as "an artist who, from the very start of the process, envisions a piece in his head in detail, keeping its conclusion in mind." Jung—Gwon Jo, "The Artist's Dialogue," Art Monthly, vol. 11, 1989.

Kim's works, from his first period through his most recent, consciously maintain a rhythm that comes from the thorough and detailed nature of his art—making, meticulously labored.

2

Shape and composition that become more and more introspective characterize his works from the 80's, as they become equally as aesthetically rich. Art critic Il Lee has described them as "not strictly one thing or the other, they arouse delicate evocations of things remembered." Il Lee, Tae—Ho Kim solo exhibition catalogue, 1984.

From the clear reference to a female body that began around this time, he progressed onto another form. As he'd been working the organic rhythms of life into his work, he created a transformed image by reverting it specifically to the female body. In removing the solid context of a female body, the pieces remain sustained by their own compositional logic. Those of his first period, that have a clear signification of a female body, had not yet fully integrated a structural logic. More than a mere contrast, the dual opening and closing that had been appearing was more a unification of contrast and compromise, further pulling together his

Internal Rhythm 201132
2011, Acrylic on canvas,
26.6×19cm

formal vision.

In progressing towards a different phase, Kim was able to more firmly grasp the meaning behind his work His period of bringing together the process of printmaking with the nature of Han-ji, traditional Korean paper, was not coincidental. In printing, he demonstrates a solid understanding of the paper's compositional properties, and applies it in reconstituting Han-ji for his pieces. At the onset of the 80's, Korean traditional paper was becoming universally preferred among modern artists, but Kim was still able to transcend that trend. Though he took up Han-ji, his discovery of this material goes beyond its basic qualities. The particular Korean sentiment shared by Korean modern artists is imparted through the material. More than just identifying with this Korean sentiment through art, Kim makes a distinctive point. For his work, this paper is not only a medium, but exists as a physical material. To the Korean people, who were born, rose in, and exist in the spaces enclosed by this material, it encompasses a deeper significance to their culture then any other. In using this particular material he experiences its physicality, as well as integrates a deep consciousness to retain the particular essence of Korean culture.

This particular success of his works with printmaking and Han-ji was a foreseeable one, given his capacity as a master of the craft. Winning the highest award at the 1986 Seoul International print Biennale, following several international shows solo exhibitions for printing, set him in his place. Kim communicates his message through the paper by making use of the paper's quality, and his workings with paper project onto the canvas his unique interpretation of the material's physicality. His point of interest is the reactions caused by his physical interaction with the paper's material. The strokes and marks of the brush that wear down on the paper leave partially torn trails on the canvas, that lead the mind to other conceivable spaces. His action of contact with the paper combined with the quality of the material produce a delicate means of expression, again forming a different aspect on the solid material of the overlapping interwoven forms. Il Lee points out that "more than a mere transformation of the material, these are a transformation of his painting on the whole." Il Lee, Tae-Ho Kim solo exhibition catalogue, 1984.

 Although the contrasting straight and curved lines are a continued pattern from previous periods, these transformations would go on to produce deeper, broader compositions.

His main modes of representation are repetitive patterns and overall composition. These perpendicular forms are like a repetitive script written across his recent works, but his early works are flatter in comparison. His repetitive action and progression towards flatter surfaces show a reversion to painterly qualities in connection to the aesthetic of monochrome painting. Art critic Young-Soon Kim remarks; "As a representative figure painter of the 70's and 80's, Tae-Ho Kim and his particular construction of bright colors and illusions stood out during that period of monochromes, the result of which created a certain harmony within Korean modern art." Young-Soon Kim, Tae-Ho Kim solo exhibition catalogue, 2001.

 However, his monochrome-style works are clearly different from his usual forms. The various tones of his canvases contrast with the fixed tones of the

Internal Rhythm 2010-57
2010, Acrylic on canvas,
162.7×131cm

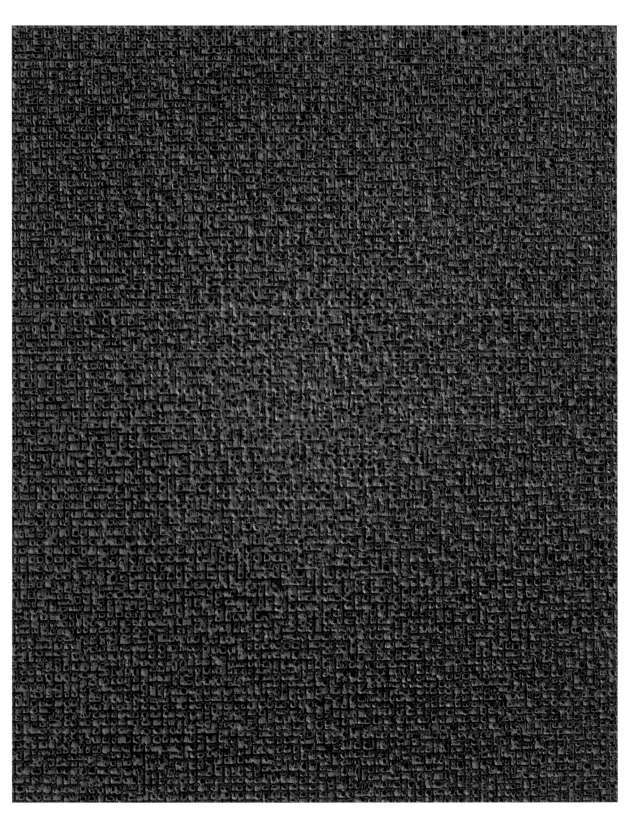

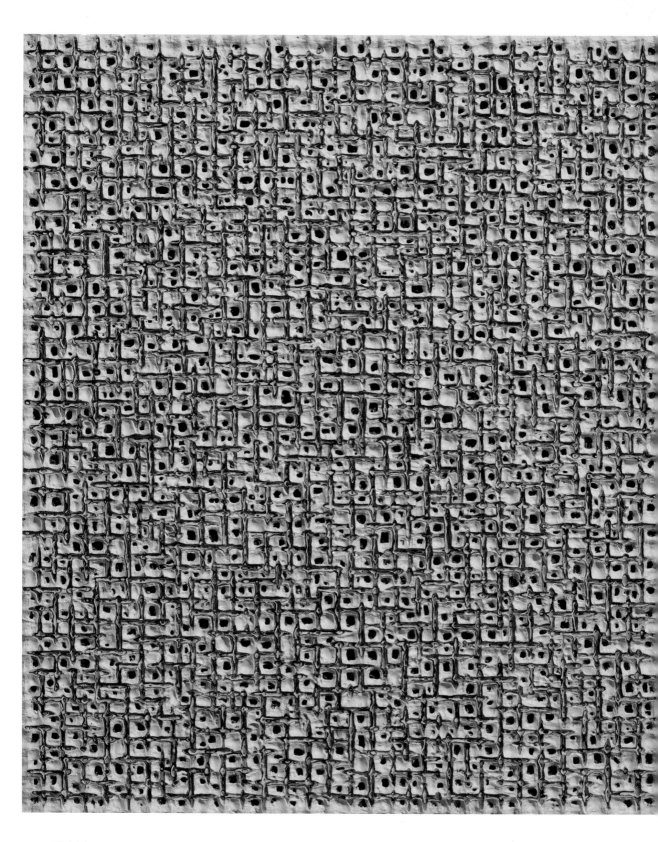

Internal Rhythm 2003-21
2003, Acrylic on canvas, 66×54m

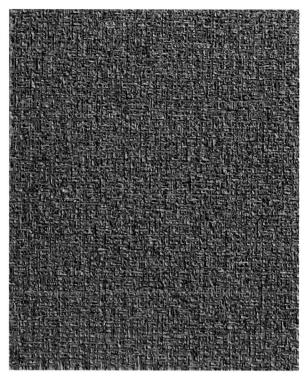

monochromes, and traces of the various colors cover the entire canvas, producing richly colored pieces. Particular to these pieces, "the layers of paint formed on the canvas bring back the spirit of the ancient artists to meet the living one of this artist, the same way that the outer structure and the fine textures become one within the canvas." Kwang−Su Oh, "From Contrasting Forms to Integrating Forms," in Art Monthly, vol. 11, 1989.

 If it weren't for this process, the forms of his recent pieces may not have come about. The period following the paper works of repetition and overall compositions is a demonstration of his excessive work. Considered visually, his monochrome works may be considered to have come late, from the late 70's to the 80's. However, his monochromes are the result of his own characteristic process one may say that. They were an exceptional period in his career.

3

The series of his recent works continuing from 2000 are characterized by his brush strokes and thickly painted colors. Primarily, they appear to contrast significantly with his previous works. Most of all, the thick layers of paint built into bulky masses clearly differ from the flat illusionary pieces of his first period, and from the physicality and overall compositions of his works with paper. Regarding his process, he first draws interwoven lines. Following these lines he creates a fixed rhythm. After building up twenty layers of paint, if he scrapes away at the densely built up material, the colors that had been buried can rhythmically come alive within the structure. Countless visual spaces are constructed within the overlapping grid formations, each cell within like that of a beehive, producing its

Internal Rhythm 2011-28
2011, Acrylic on canvas,
73.6×61.5cm

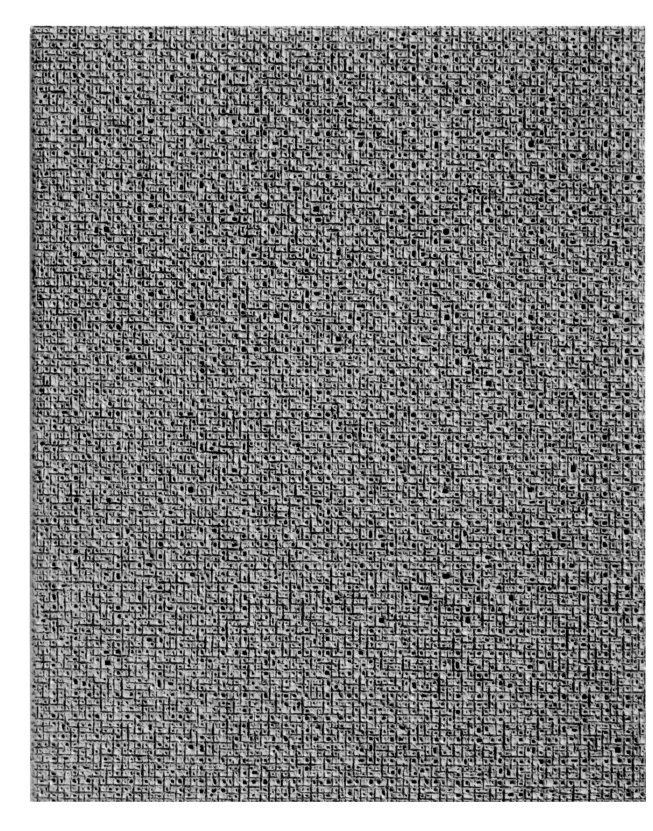

화실에서의 저자

Internal Rhythm 2011-41
2011, Acrylic on canvas,
162.5×131.5cm

own life in the realm of the painting. The concept of Kim's work is of both building and breaking down. The repeated grid formations are the framework of a fixed thickness, while within the structure are crowded, densely massed circular forms. As he states, "The process of eliminating emphasizes the structure," his method of scraping and carving away at the meticulously layered paint is paradoxical. Because innumerable layers of color are built up, scraping away only partially brings the buried colors rhythmically back to life. The contrast between the breathing colors within the solid outer structure creates a mysterious sense of life. The representative duality that originates from his first period has been transferred. After examining these works, it seems that his method can even become more meaningful that his mode of representation.

His method is based on a precise process. The laborious process of building up twenty layers of paint is seemingly done in vain, even more so because he carves and scrapes away at the layers. Though the meticulous building appears to be insensibly broken down through scraping, only to be built up and broken down again in a repetitive process, the mysterious effect of the brilliant colors and the sense of rhythm that are revealed through this process probably could not be attained otherwise. Without the densely filled colored cells harmonized within the grid structure, the pieces would lose their vitality. Without the visual weight and rhythm within those dense layers, they would become lifeless lumps of paint. Japanese art critic Zibashikeo remarks that Kim "is a painter who attains something from beyond the flat surface of the material," Zibashikeo, Tae-Ho Kim solo exhibition catalogue, Tokyo Gallery, 2002.

but what is that "something"? Perhaps he foresees a process that surpasses those who operate on what is visual. Since "aspects of texture and vision, time and space become integrated before dispersing again to form new meanings," Young-Soon Kim, Tae-Ho Kim solo exhibition catalogue, 2001.

Kim deviates from the common grammar of paint-making, and his recent works are a fundamental challenge to painting itself as to whether or not limits can exist in painting.

1) "The horizontal shutters perpendicular to the indication of a body form a grid that signifies the rigid society of a heartless era." – Bok-Young Kim, "The Duality of Hiding and Revealing," in Art Monthly, vol. 2, 2004.
2) Il Lee, Tae-Ho Kim solo exhibition catalogue, 1977.
3) Il Lee points out the artisan-like quality in Tae-Ho Kim's solo exhibition catalogue, 1994.
4) Jung-Gwon Jo, "The Artist's Dialogue," Art Monthly, vol. 11, 1989.
5) Il Lee, Tae-Ho Kim solo exhibition catalogue, 1984.
6) Il Lee, Tae-Ho Kim solo exhibition catalogue, 1984.
7) Young-Soon Kim, Tae-Ho Kim solo exhibition catalogue, 2001.
8) Kwang-Su Oh, "From Contrasting Forms to Integrating Forms," in Art Monthly, vol. 11, 1989.
9) Zibashikeo, Tae-Ho Kim solo exhibition catalogue, Tokyo Gallery, 2002.
10) Young-Soon Kim, Tae-Ho Kim solo exhibition catalogue, 2001.

김태호 연보

시작

김 태 호 (1948~)
1972 홍익대학교 미술대학 서양화과 졸업
1984 홍익대학교 교육대학원 졸업

개인전

1977-2007 23회 (서울, 일본,미국 외)
1977 개인전(미술회관, 서울)
1984 개인전(촌송화랑, 일본, 동경)
개인전(미술회관, 서울)
1985 개인전(현대화랑, 서울)
1986 개인전(현대화랑, 서울)
1991 개인전(갤러리현대 서울)
1994 개인전(박영덕화랑, 서울)
1995 개인전(원화랑, 서울)
1996 개인전(겸창화랑, 일본, 동경)
1997 개인전(조현화랑, 부산)
1999 개인전(Andrew-Shire Gallery, Los Angeles)
2001 개인전(노화랑, 서울)
2002 개인전(동경화랑, 동경)
2004 개인전(부일미술관, 부산)
2006 개인전(노화랑, 서울)
2007 개인전(성곡미술관, 서울)

수상

1968 7회 신인예술상 장려상 수상(문화공보부 주최, 서울)
1968-81 국전 17회, 20회, 21회, 24회, 26회, 28회, 29회, 입선
1973-81 국전 22회, 23회, 25회, 27회, 30회 특선
1973 국전 22회, 문화공보부장관상 수상(문화공보부 주최, 서울)
1978 국전 27회, 문화공보부장관상 수상(문화공보부 주최, 서울)
1971 한국판화전 금상 (문화공보부장관상) 수상(한국판화가 협회 주최, 서울)
1976 한국미술대상전 특별상 수상(한국일보사 주최, 국립현대미술관, 서울)
1977 제13회 한국미술협회전 금상 수상(국립현대미술관, 서울)
1980 제7회 한국미술대상전 최우수프론티어상 수상(한국일보사 주최, 국립현대미술관,서울)
1982 공간판화대상전 대상 수상(공간미술관, 서울)
1984 제3회 미술기자상 수상
1986 동아국제판화BIENNALE전 대상 수상(동아일보사 주최, 서울)
1995 ORIGIN 미술상 수상(ORIGIN 회화협회, 서울)

2003 제2회 부일미술대상 수상(부산일보사 주최, 부산)

단체전, 국제전

1972 ESPRIT창립전(국립중앙공보관, 서울)
1973 제1회 세계판화미술전(SAN FRANCISCO 근대미술관주최, 미국)
20대 현대작가전(국립현대미술관, 서울)
1974 제1회 서울BIENNALE전(국립현대미술관, 서울)
1975 제11회 아세아미술관(일본 상야삼미술관, 동경)
1976 제2회ECOLE DE SEOUL전(국립현대미술관, 서울)
1977 한국현대서양화대전 초대(국립현대미술관, 서울)
한·중 현대판화전(국립역사박물관, 태북)
1978 한국현대회 , 조각 련립전(국립현대미술관, 서울)
1979 한·중 현대판화전(신세계미술관, 서울)
영국 국제판화 BIENNALE전(BRADFORD Art GALLERIES AND MUSEUMS)
1980 80년대작가 36인전(관훈미술관, 서울)
제12회 카뉴 국제회화제(카뉴, FRANCE)
한국판화, DRAWING대전(국립현대미술관, 서울)

성곡미술관 개인전(2007년)에서 하종현, 박서보, 김용대 선생님과
그리고 저자와 서승원 화백(오른쪽부터)

성곡미술관 개인전(2007년)에서 정상호(오른쪽) 선생님과 저자

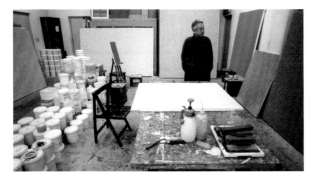
목동 아뜨리에에서

토탈 미술관에서 박서보, 이강소, 이열 선생님과

한국현대미술련립전(관훈미술관, 서울)

1981 청년작가전(국립현대미술관 초대, 서울)

한국판화대전(미술회관 초대, 서울)

드로잉 대전(국립현대미술관 초대, 서울)

KOREAN DRAWING NOW(THE BROOKLYN MUSEUM, NEW YORK, 미국)

동아국제판화BIENNALE(동아일보사주최, 국립현대미술관, 서울) 정예작가초대전(서울신문사 주최, 서울)

1982 81 문제작가작품전(서울미술관, 서울)

한국현대미술의 위상전(동경도미술관, 日本)

일 · 한 현대미술전(복강시립미술관, 복강시, 일본)

1983 83 현대미술초대전(국립현대미술관, 서울)

1984 한국현대미술전〈70년대후반-하나의 양상〉귀국전(미술회관, 서울)

1985 환태평양 미술전(미술회관, 서울)

85 현대미술초대전(국립현대미술관, 서울)

제2회 아세아현대미술전(복강시미술관, 복강, 일본)

한국현대판화 어제와 오늘전(호암갤러리, 서울)

1986 아세아 현대미술전(국립현대미술관, 서울)

한국현대미술 어제와 오늘전(국립현대미술관, 서울)

일 · 한 교류현대판화전(하관시립미술관, 일본)

서울 미술대전(국립현대미술관, 서울시주최)

TRACE 86 BIENNALE D'ESTAMPE CONTEMPORAINE

 PARIS(PARIS, FRANCE)

1987 87 현대미술초대전(미술회관, 서울)

제21회 한국미술협회전(국립현대미술관, 서울)

제3회 국제판화BIENNALE전(태북시미술관, 태북)

87서울 미술대전(국립현대미술관, 서울)

한국미술의 모더니즘:1970-1979(무역센터 현대미술관, 서울)

한국현대미술의 오늘(토탈 미술관, 장흥)

한국현대미술의 20C전(무역센터 현대미술관, 서울)

한국현대미술-80년대의 정황전(동숭아트센터, 서울)

공간국제판화대상작가전(공간미술관, 서울)

1988 한국현대판화전(신세계미술관, 서울)

88 한국현대회화전(중화민국 국립역사박물관)

한국미술의 모더니즘:1970-1979(무역센터 현대미술관, 서울) 한국현대미술의 오늘(토탈 미술관, 장흥)

88 서울 미술대전(서울 시립미술관, 서울)

1988~96 서울미술대전 (서울시립미술관, 서울)

1989 1989 현대한국회화(호암갤러리, 서울)

1990 제8회 대판현대 Art Fair' 90(대판부립미술ㄷ일, 대판, 일본)

90 현대미술초대전(국립현대미술관, 서울)

한국미술-오늘의 상황전(예술의 전당, 서울)

1991 유브리아나국제판화BIENNALE(MODERNA GALERIA, LIUBLIANA)

91 화랑미술제(예술의 전당, 서울)

현대한국회화 (호암갤러리, 서울)

한국현대미술의 한국성 모색III(한원갤러리, 서울)

1992 한국현대미술전(하관시립미술관, 하관, 일본)

서울 현대판화대전(서울시립미술관, 서울)

다른것들과의 만남전(HANN MUNDEN, 독일)

92 현대미술초대전(국립현대미술관, 서울)

92 공모-일본해미술관(부산현립근대미술관, 부산, 일본)

대판현대Art Fair 10주년 기념특별전 1992(대판부립현대미술ソター, 일본)

선묘와 표현-1992한국현대회화(호암갤러리, 서울)

1993 한국현대판화40년전(국립현대미술관, 과천)

LIUBLIANA 국제판화전(슬로베니아 국립현대미술관, LIUBLIANA, 유고)

한국현대미술의 12人(관성현미술관, 관성, 일본)

한국 · 오늘의 회화전(동아갤러리, 서울)

1994 한국현대미술의 흐름(인사갤러리 개관기념전, 인사갤러리, 서울)

94전세계판화BIENNALE 수상작가전(WORLD AWARD WINNERS GALLERY, 가토위스, 폴란드)

'94 크라코우 국제판화TRIENNALE(크라코우, 폴란드)

한국 지성의 표상전(예술의 전당 한가람미술관, 서울)

서울 국제현대미술제(국립현대미술관, 과천)

1995 MANIF 서울 95 국제 Art Fair(예술의 전당, 서울)

제20회 ECOLE DE SEOUL전(관훈미술관,

2010년 노화랑에서 개인전을 열며

목동 아뜨리에 2층 서재에서의 한 때

작품 앞에서

서울)
시멘트와 미술의 만남전(성곡미술관 개관기념, 서울)
1996 한국현대미술의 조망과 미래(수원대학교미술관, 고운미술관)
제11회 아주국제미술전람회 (METROPO-LITAN MUSEUM OF MANILA, MANILA, PHILIPPINES)
1997 한국현대미술전(MALL GALLERY, 영국)
한국현대미술전(STUDIO GALLERY, 폴란드)
1998 예우대전(서울시립미술관, 서울)
대전시립미술관 개관기념전(대전시립미술관, 대전)
한국현대판화가협회 창립30주년기념전(서울시립미술관, 서울)
1999 한·일 회 교류전(서울갤러리, 서울)
한국현대미술전(NATIONAL GALLERY OF MODERN ART, NEW DELHI)
아세아 국제 미술 전람회(복강아세아 미술관, 일본)
에꼴드 서울전(관훈미술관, 서울)
서울 미술대전(서울시립미술관, 서울)
2000 "정신"으로서의 평면성전(부산시립미술관, 부산)
광주비엔날레 특별전(광주시립미술관, 광주)
한국 판화의 전개와 변모(대전시립미술관, 대전)
〈페이스 · 원〉전 (포스코 미술관, 서울)
2001 서울 미술대전(서울시립미술관, 서울)
제16회 아세아 국제 미술전람회(광동현대미술관, 중국)
2002 한국현대미술 다시읽기Ⅲ(환원미술관, 서울)
추상화의 이해(성곡미술관, 서울)
2003 Best Star & Best Artist(인사아트센

터, 서울)
제3회 한국현대미술제(예술의전당 미술관, 서울)
한 · 일 현대회화전(진화랑, 진아트센터, 서울)
2004 제4회 한국현대미술제(예술의전당 미술관, 서울)
중국 국제화랑박람회(중국 국제과기회전중심, 북경)
한국 국제아트페어 2004(COEX, 서울)
제19회 아세아 국제 미술전람회(Fukuoka Asian Museum, 일본)
2005 제5회 한국현대미술제(예술의전당 미술관, 서울)
시카고아트페어(Butler Field, Chicago)
한국국제아트페어 2005(COEX, 서울)
한국현대작가초대전(아테네 시립문화회관 멜리나, 아테네)
제20회 아세아 국제 미술 전람회(Ayala Museum, Manila)
토론토아트페어(메트로토론토 컨벤션센터, 캐나다)
2006 시카고아트페어(Butler Field, Chicago)
Amitiè nommèe peinture um regard sur l'art contemporain en Corèe(galerie Jean Fournier, Pari)
Connections2006 (L · A한국문화원, 미국)
노화랑 개인전 (서울 , 인사동)
천태만상(황성예술관, 북경)
2007 천태만상(도륜미술관, 상해)
콜렉터의 선택: 콜렉션2(대림미술관, 서울)
2007 아트스타 100인 축전(COEX 인도양홀, 서울)
비평적 시각 130여명의 작가들(인사아트센터, 서울)
성곡미술관 초대 개인전 (서울)
−1970년대 한국미술−국전과 민전 (예술의

전당 미술관, 서울)
2008 돌아와요 부산항 (부산시립미술관, 부산)
−한국추상회화 1958−2008 (서울시립미술관, 서울)
−화랑미술제 (부산)
2009 한국의 모노크롬전 (WELLSIDE GALLERY Shanghai China)
−한국미술의 대표작가 초대전 '오늘' (세종문화회관 미술관, 서울)
2010 BUSAN International Art Fair (부산문화회관 전시실, 부산)
−KIAF 2010 (COEX, 서울)
노화랑 개인전 (서울 ,인사동)
2011 부산국제아트페어 (부산문화회관, 부산)
서울오픈아트페어 (코엑스, 서울)

작품 소장처
국립현대미술관, 서울ㅣ부산시립미술관, 부산ㅣ대전시립미술관, 대전ㅣ서울 시립미술관, 서울ㅣ홍익대학교박물관, 서울ㅣ워커힐미술관, 서울ㅣ호암미술관, 용인ㅣ연세대학교박물관, 서울ㅣ토탈 미술관, 장흥ㅣ하관시립미술관, 일본ㅣ대영박물관, 영국 ,경남 도립미술관
현재 :홍익대학교 미술대학원 원장

현 주 소 서울 양천구 목3동 602−8
Tel 2654−3014(자) 2651−7604(화) Fax 2644−0947
C.P 010−5358−7604
E−mail : artthkim@nate.com
Web Site : www.artthkim.com

Kim Tae Ho Biography

Beginning

Kim Tae-Ho (1948~)

1972 Graduated from the Painting Dept. College of Fine Arts, Hongik University, Seoul, Korea
1984 Graduated from the Graduate School of Education, Hongik University

SOLO EXHIBITIONS

1977-2007 23times solo exhibitions in Korea, Japan and U.S etc.
1984 Muramatsu Gallery (Tokyo, Japan) Fine Arts Center (Seoul, Korea)
1985 Gallery Hyun-Dai (Seoul, Korea)
1986 Gallery Hyun-Dai (Seoul, Korea)
1991 Gallery Hyun-Dai(Seoul, Korea)
1994 Gallery Bhak (Seoul, Korea)
1995 Won Gallery (Seoul, Korea)
1996 Kamakura Gallery (Tokyo, Japan)
1997 Jo Hyun Gallery (Busan, Korea)
1999 Andrew-Shire Gallery(L.A, U.S.A)
2001 Gallery Rho (Seoul, Korea)
2002 Tokyo Gallery (Tokyo, Japan)
2006 Gallery Rho (Seoul, Korea)
2007 Sungkok Museum (Seoul, Korea)

AWARDS

1968 Awarded an Honorable Mentoin at the 7thYoung Artists Art Exhibition(Sponsored by Ministry of Culture and Information, Seoul, Korea)
1968-1981 Awarded a Prize by the Minister of Culture and Information at the 22nd & the 27th National Art Exhibition (Seoul, Korea) Awarded a Special Selection - 5 times National Art Exhibition (Seoul, Korea)
1971 Awarded a Gold Prize (Ministry of Culture & Information) at Korea Print Exhibition (Seoul, Korea)
1976 Awarded a Special Prize at the 3rd Korean Art Exhibition by the Han-Kuk Ilbo (National Museum of Contemporary Art, Seoul, Korea)
1977 Awarded a Gold Prize at the 13th Korea Art Association Exhibition (National Museum of Contemporary Art, Seoul, Korea)
1980 Awarded a Frontier The First Prize at the 7th Korean Art Exhibition by the Han-Kuk Ilbo (National Museum of Contemporary Art, Seoul, Korea)
1982 Awarded a Grand Prize at the Space International Print Exhibition (Seoul, Korea)
1984 Awarded the 3rd Art Writer`s Prize (Seoul, Korea)
1986 Awarded a Grand Prize at the 5th Seoul International Print Biennale (Seoul, Korea)
1995 Awarded an Origin Art Prize (Seoul, Korea)
2003 Awarded a Grand Prize at the 2nd Buil Art (Busan, Korea)

SELECTED GROUP EXHIBITIONS

1978-1995 Seoul International Print Exchange Exhibition (National Museum of Contemporary Art, Seoul, Korea)
1986-1990 5th~7th Seoul International Print Biennale (Seoul, Korea)
1986-2005 Seoul Art Exhibition (Seoul, Korea)
1976-1994 Seoul Contemporary Art Festival (Art Center of the Korea Culture & Arts Foundation, Seoul, Korea)
1981-1990 Exhibition of Korea / Japan Contemporary Paintings (Seoul, Korea / Fukuoka, Japan)
1975-76 Asian Modern Art Exhibition (Ueno Art Gallery, Tokyo, Japan)
1977 Korean Modern Painting Invitational Exhibition (National Museum of Contemporary Art, Seoul, Korea)
1978 Korean Modern Art & Sculpture Exhibition (National Museum of Contemporary Art, Seoul, Korea)
1979 The 6th British International Print Biennale (Bradfird Art Galleries and Museums, England)
1980 The 12th Cagnes-sur-Mer International Painting Exhibition (Cagnes-sur-Mer, France) Korean Print & Drawing Exhibition (National Museum of Contemporary Art, Seoul, Korea)
1981 Young Artists Exhibition (National Museum of Contemporary Art, Seoul, Korea) (Art Center of the Korea Culture & Arts Foundation, Seoul, Korea) Korean Drawing Now (The Brooklyn Museum, New York, U.S.A)
1982 The State of Korea Modern Art Exhibition (Tokyo, Japan)
1984 Contemporary Korean Art Exhibition, The Current of '70s (Taipei Fine Art Museum, Taipei, Taiwan) '84 Contemporary Art Invitational Exhibition (Kwanhoon Gallery, eoul, Korea)
1985 '85 Modern Art International Exhibition (National Museum of Contemporary Art, Seoul, Korea) The 2nd Asian Modern Art Exhibition (Fukuoka Art Museum, Japan) The Yesterday and Today of Korean Modern Printmaking (Ho-Am Gallery, Seoul, Korea)
1986 Korean Modern Art Exhibition (Grand Palais, France) Korea/China Modern Art Exchange Exhibition (Taipei, Taiwan) Korean Modern Art Exhibition : It's Yesterday and Today (National Museum of Contemporary Art, Seoul, Korea)
1987 '87 Comtemporary Art Invitaional Exhibition (National Museum of Contempoary Art, Seoul, Korea)
1988 Modernism in Korean Art (Hyundai Gallery, Seoul, Korea) Korean Modern Art : It's Today (Total Gallery, Jangheung of Gyeonggi-do, Korea) Korean Modern Art Exhibition (Taipei Gallery, Taipei, Taiwan)
1989 Sapporo-Seoul Art Show (Sappo-

ro Tokei Gallery, Japan)
Korean Modern Art for the 80s (Art Center of the Korea Culture & Arts Foundation, Seoul, Korea)
1990 Modern Korean Painting (Ho-Am Gallery, Seoul,Korea)
1991 International Biennale of Graphic Arts (National Museum of Modern Art, Ljubljana, Slovenia)
Seoul Art Fair (Seoul Arts Center, Seoul, Korea)
1992 The Exhibition of Korean Contemporary Art(Shimonoseki City Art Museum, Nigata Art Museum, Kasama Nichido Museum of Art Foundation, Mie Prefectural Art Museum, Japan)
Contemporary Art Festival 92 (National Museum of Contemporary Art, Gwacheon, Korea)
Encountering The Others (Hann Munden, Germany)
Special Exhibition with the Conte-mporary Art Competition for The Japan Sea Side Prefectures(The Museum of Modern Art Toyama, Japan)
Osaka Contemporary Art Fair, The 10th Anniversary Special Exhibition (Osaka, Japan)
1993 International Biennale of Graphic Arts (National Museum of Modern Art, Ljubljana, Slovenia)
12 Artists Exhibition of the Korean Contemporary Art (Miyakihyun Museum, Japan)
1994 Representation of the Korean Intelligence(Seoul Arts Center, Seoul, Korea)
Seoul International Art Festival (National museum of Contemporary Art, Gwacheon, Korea)
1995 MANIF Seoul 95 International Art Fair (Seoul Arts Center, Seoul, Korea)
Korean Contemporary Art Exhibition (The National Museum of Contemporary Art, Hungary)
1996 Contemporary Korean Art Exhibition (Rijksmuseum Voor Volkenkunde, Leiden, Nethaland)
The 11th ASIAN International Art Exhibition(Metropolitan Museum of Manila, Philippines)
1997 Korean Contemporary Art Exhibition (UN Headquarter New Building 2nd Floor Gallery, Swiss)
Korean Contemporary Art Exhibition (Mall Gallery, UK)
1998 Korean Contemporary Art Exhibition(Albert Borschette Conference Center, Belgium)
2000 Sprit Exhibition, Daejeon City Establish Art Museum Memorial Exhibition(Daejeon Municipal Museum of Art, Daejeon, Korea)
1999 Korean Contemporary Art Exhibition (National Museum of Contemporary Art, New Delhi, India)
The 14th Asian International Art Exhibition (Fukuoka Asian Art Museum, Fukuoka, Japan)
2000 Plane as Spirits (Busan Municipal Museum of Modern Art, Busan, Korea)
Gwangju Biennale 2000, The Special Exhibition
2001 2001 Korean Contemporary Printmakers Association (Seoul Museum of Art, Seoul, Korea)
The 16th Asian International Art Exhibition(Guang-Dong Museum Art, China)
2002 The Review of Korean Contemporary Art III, Part 2 (Hanwon Museum, Seoul, Korea)
The Understanding of Abstract Painting (Sungkok Art Museum, Seoul, Korea)
2003 Best Star & Best Artist (Insa Art Center, Seoul, Korea)
The 3th Korean Contemporary Art Festival (Seoul Arts Center Hangaram Art Museum, Seoul, Korea)
Korea-Japan Contemporary Art (Jean Art Gallery & Jean Art Center, Seoul, Korea)
2004 The 1st China International Gallery Exposition (China International Technology & Science Exposition Center, Beijing, China)
Korea International Art Fair 2004 (COEX, Seoul, Korea)
2005 The 5th Korean Contemporary Art Festival (Seoul Arts Center Hangaram Art Museum, Seoul, Korea)
Chicago Art Fair 2005 (Butler Field, Chicago, U.S.A)
Korea International Art Fair 2005 (Coex, Seoul, Korea)
The 20th Asian International Art Exhibition (Ayala Museum, Manila, Philippines)
2005 Toronto International Art Fair (Toronto, Canada)
2006 Chicago Art Fair 2006 (Butler Field Chicago, U.S.A)
Amitiè nommèe peinture um regard sur l'art contemporain en Corèe(galerie Jean Fournier, Pari)
2008 Art in Busan 2008 (Busan Museum of Art, Busan)
Korean Abstract Art 1958-2008 (Seoul Museum of Art, Seoul)
2008 Seoul art fair (Busan, Korea)
2009 Korea Monocrome Exhibition (WELLSIDE GALLERY Shanghai China)
Korea Art Representation Artist Exhibition (Sejong Center Museum of fine Art, Seoul, Korea)
2010 BUSAN International Art Fair (Busan Cultural Center, Busan, Korea)
Korea International Art Fair 2010 (COEX, Seoul, Korea)
Solo Exhibition Nho Gallery (insadong. Seoul, Korea)
2011 Busan International art fair (Busan Cultural Center, Busan, Korea)
Seoul open art fair (Coex, Seoul, Korea)

Museum Collections

Busan Municipal Museum of Art, Busan, Korea
Daejeon Municipal Museum of Art, Daejeon, Korea
Ho-Am Art Museum, Yongin, Korea
Hongik University Museum, Seoul, Korea
National Museum of Contemporary Art, Seoul, Korea
Seoul Museum of Art, Seoul, Korea
Simonoseki Museum, Simonoseki, Japan
The British Museum, London, England
Total Museum, Seoul, Korea
Walker Hill Museum, Seoul, Korea
Yonsei University Museum, Seoul, Korea

Present Hong ik -unive. Professor, dean, Graduate School of Fine Art Department of Painting. College of Fine art. Seoul, Korea